電影饗宴

STORIES 生命中的故事 IN LIFE

游麗卿◎著

序一　堅持、永不放棄

新楊平社區大學校長／唐春榮

「堅持、永不放棄」用在游老師身上是最好的寫照，麗卿老師於二〇〇八年起在新楊平社區大學開了一系列電影賞析的課程，課程設計除了室內的理論講述外，還結合藝術下鄉活動來播映電影，和社區里民互動，鼓勵居民走出家門，參與關心各項公共議題。

回想藝術下鄉電影院活動初辦之時，雖然參與的人數不多，可是游老師並不灰心，持續地付出；她始終相信「老天爺永遠疼惜認真的人，傻人有傻福，走過之路必留下痕跡」。六年多來，辛苦的付出終於開花結果，社區里民都認同她、主動邀請她，到他們的社區播映分享電影。每次電影放映完畢，大家一起討論劇情內容，分享電影中的喜、怒、哀、樂，從她身上可以感受到親切和快樂感；因

為她永遠面帶笑容，放下身段，和社區里民融合在一起，有故事、有歡笑，帶給大家喜悅和滿滿的知識成長。

「電影賞析」課程於民國一百年得到桃園縣政府教育局社區大學優良課程評選，榮獲學術性課程優良獎及政大優質課程入選獎的佳績，麗卿老師本人積極參與終身學習，堪為學員典範，年逾六十高齡還積極參加研究所課程，獲得碩士學位的文憑，並於一○二年榮獲桃園縣教育局社區大學特殊優良教師的榮譽。相信只要我們有心，做任何事情，「堅持、永不放棄」，最後成功一定是屬於自己的。

恭喜麗卿老師，她始終堅持教育理念，永不放棄的精神，在教學及研究忙碌之餘，仍勤於筆耕，今年又出版了個人的第二本專書，《電影饗宴——生命中的故事》，內容豐富多元，提醒我們珍惜自己的生命，創造美好的人生，她積極認真的精神，堪為終身學習的典範，也是新楊平社區大學的光榮，社大樂於推薦分享，讓更多的讀者一起來享受生命中的動人故事。

序二　華枝春滿

健行科技大學歐亞研究中心主任／傅仁坤

麗卿是一位勤勉活力、熱情洋溢的研究生，二〇〇九年我時任中亞所所長，她以優異成績考進中亞研究所，雖然麗卿已接近花甲之齡，但無論在學習或研究的精神不亞於其他研究生，尤於二〇一一年在她年班，首位提交論文獲得碩士文憑。

她這般活到老，學到老，勇往直前的身影，令人感動，敬佩不已。

如今她要出版《電影饗宴——生命中的故事》專書，乃是她在新楊平社區大學，開設課程「電影賞析」，宣揚藝術下鄉放映電影，這時期所累積與耕耘的成果。有關「電影賞析」課程於二〇一一年獲得桃園縣政府教育局，評選為社區大學優良課程，也獲頒學術課程優良獎，以及政大優質課程入選獎的佳績。同時也

在二〇一三年榮獲桃園縣教育局社區大學優良教師殊榮，足漸見麗卿的表現備受各方高度肯定。

從《電影饗宴——生命中的故事》的意涵，所延伸到當下生活中的生命故事，麗卿以追求人生夢想的熱情，懇切叮嚀：「只要活著，就要珍惜自己的生命，並由知足與自我耕耘，生命自是多彩與豐富。西諺云：能使自己快樂的唯一途徑，就是你已經當下快樂。」（The only way you can get happiness is by already being there.）這正是麗卿這本專書所要突顯的人文核心內涵，所以這本書可使讀者閱讀後，改正自己的觀念，提昇生命價值，快樂地經營自己的生命，就是知足、隨緣、富有。誠如同弘一大師偈語：「華枝春滿，天心月圓。」

序三　相影如泥，隨心而行

健行科大助理教授／閔宇經

如來說一切法，皆是佛法。影像人生，萬法（相）唯心，唯識變現而已，卻能有幾人通透讀懂？電影演的是別人，看盡榮華富貴、悲歡離合，輕鬆如常；但電影演的其實是自己，萬千眾生，怎麼也放不下今世前塵，顛倒夢想，難以自在。原本如來如去，他者非他者，託言他者而已，當我們凝視著他人時，其實是凝視著自己。

游麗卿女士現任台北、桃園地區多所社區大學、市民大學……等終身學習機構教職，勤實認真，學員佳評如潮。本書乍看之下雖似其授課內容、心得筆記，或似生命走讀歷程，但是超越了人我眾生壽者，心領神會其真實義後，豁然開朗：個性（習性）其實就是業力前現，如有所執，因果自擾，況且本來無著，又

何須罣礙呢？

多年來，游女士虔心向佛，用願力換人生，不畏寒風溽暑，不計較得失，深入偏鄉鄰里，借喻曉化人生影像如夢如露，願心成就眾生離苦得樂，誠行菩薩道也。忝為游女士論文指導教授，但其實更多時候是向游女士夫妻倆學習如何圓融世間、莊嚴眾生。今游女士囑余撰寫序文推薦本書，書成之時，我心亦隨喜！

序四 堅持學習與分享

──成就自我

桃園縣影像教育協會理事長／陳彩鶯

麗卿是我民國九十三年起在社大開課所培訓出來的社區影像讀書會種籽教師，但是她的成就「青出於藍，勝於藍」。今天她出第二本書了，我除了祝福之外還滿心讚嘆，像她這樣沒有交通工具、沒有顯赫的背景，卻能在成人教育領域──社區大學闖出一片天，實在是讓人佩服。

堅持學習與分享是麗卿成功的最大因素，社區大學的課程只要是對她的專業知能有幫助，她一定克服困難勇敢的選讀。又做學員又做老師，當學員她是最認真的學習者；當老師她是最盡責的傳道者。幾年下來她的功力無人能比，不論是大庭廣眾上台講話或是下課與學員之間的交流，她都能得心應手游刃有餘，難怪在社大已經榮獲好幾門課程的優良教師，她認真負責的態度和學習精神，實在很

值得大家學習與效法。

最近這兩三年，我因為個人家庭因素，無法抽出更多時間來經營「桃園縣影像教育協會」，多虧她願意一肩擔起「秘書長」的職務，讓會務仍然能夠順利進行，我除了代表所有理監事及會員感謝她之外，更佩服她無怨無悔的付出。

《電影饗宴——生命中的故事》即將出版，第一篇「身心靈生命組曲」介紹十部生命教育的影片；第三篇「小人物的小故事」將生命教育落實在生活周遭，正符合本會運用影像推展生命教育的精神，期盼本書的出版能讓更多的社會人士重視生命教育的啟迪和推展。也勉勵麗卿再接再厲繼續出更多的好書造福人群成就自己。

序五　出版緣起

游麗卿

萬貫財富，抵不上身體的健康，當你有很多的財富，卻沒有健康的身體，人生不是彩色，而是黑暗，「錢存銀行，命在天堂」，不就是最好的描述。每當聽到四周的友人，在談論誰又得癌症，正在和病魔奮鬥，心中感觸很深，為何會有此現象產生？

平常的生活是否規律，還是大環境的影響，為了拼經濟，把自己的身體弄垮，財富有了，健康沒有了。

我們可以從電影中的生命故事，來啟發我們的思維，我們的生命要如何去珍惜？當醫生宣佈你得到癌症時，你是如何面對它？或是放棄呢？還是與它共生存？去做你想做的事情及未完成的事情。如慈濟証嚴上人說「做就對了！」。

以上總總因素，使我興起了出此《電影饗宴——生命中的故事的書籍》，和大家一起探討、分享，人生如何走得精彩、快樂、是彩色而不是黑白。人生的精彩與否，是靠你自己來掌舵，而不是靠著別人。

目次

第一篇　身心靈生命組曲

第一篇

身心靈生命組曲

一、最後十四堂星期二的課

	7	6	5	4	3	2	1
	上映日期	發行公司	演員	導演	時間	類型	教學目標
	1999-12-05	天馬行空	【奧斯卡影帝】傑克·李蒙（Jack Lemmon）【美國銀幕演員公會獎最佳男主角】漢克·阿薩瑞亞（Hank Azaria）	米克·傑克遜（Mick Jackson）	1小時29分	人生哲學、生死關、勵志	學習人與人之間的尊重、珍惜生命

作者簡介

米奇・艾爾邦（Mitch Albom），體育記者，曾十度被美聯社選為「最佳體育專欄作家」。體育專欄曾經集結出版。

《最後十四堂星期二的課》是他的第一本非體育文章的作品。另外著有《在天堂遇見的五個人》（大塊文化），中文版銷售已逾三十萬冊。

作者還有幾本書都是性質類似的，喜歡的朋友也可以找找：

- 《最後十四堂星期二的課》（Tuesdays with Morrie）。
- 《在天堂遇見的五個人》（The Five People You Meet in Heaven）。
- 《一點小信仰》（Have a Little Faith : A True Story）。
- 《再給我一天》（For One More Day）。

電影劇情內容

墨瑞教授在一九九四年八月被判定死刑，他得了肌萎縮性肌髓側索硬化症（Amyotrophic Lateral Sclerosis簡稱ALS）又稱路格瑞氏症，是一種可怕無情神經系統重症，沒有方法可以醫治。

墨瑞教授知道自己的生命剩下不到兩年的時光可活，他問自己：「我是要日漸委靡不振或是要善加利用剩下的時間？」他選擇以死亡作為他生命最後的計畫，既然人終不免一死，我還是很有價值得不是嗎？

墨瑞教授傳達他在死亡陰影下存在的哲學：「如接受你做得到的事和你做不到的事」、「過去就是過去接受它」、「學著寬恕自己、寬恕別人」

米奇曾經是老師（墨瑞）眼中的希望，大學畢業，進入社會工作，離校至今十六年，沒有見到老師，當見面時，老師擁抱著米奇，打開了過去和現在築起的一道牆。墨瑞突然說：「死亡是件悲傷的事，但活著不快樂也是悲傷，我快死了，但我身邊有愛我、關心我的人，多少人能有這個福氣？」見到老師 能如此樂天知命，毫無自憐之狀，可說驚異不已，現在他已經無法跳舞、游泳、洗澡

或走路，無法自己應門……等。老師您有沒有遺憾的事嗎？如：死亡、恐懼、衰老、貪婪、婚姻、家庭、社會、寬恕、有意義的生命。

我們來談死亡，每個人都知道自己早晚都會死，可是都不當一回事，如你能隨時做好準備接受死亡來臨，你活著的時候，就可以真正的投入。如何做好死亡的準備？可以學佛教徒那樣，每天都想像有隻小鳥站在你肩上，問著：「就是今天嗎？我準備好了嗎？我一切都盡力了嗎？我是否問心無愧？只要你學會死亡，你就學會活著」米奇和老師談到：「第一次和死亡交鋒，是他最喜歡的舅舅，以四十四歲之英年死於胰臟癌，我看著舅舅被病魔折騰，我卻無助於他，最後他過世，此時我的生命改變，突然覺得時間變得很珍貴。」

談到衰老：「為什麼人們總是說，真希望我還年輕，沒有人會說真希望我已經六十五歲。」奧登詩人「命運凌越眾生，人陷己於死地。」

「生命中最要緊的事情，是學著付出愛，以及接受愛」，如大詩人奧登（W. H. Auden）說：「不相愛，即如死滅]沒有愛的話，我們都是折翼的鳥。當你生病時，家人的支持、關愛照顧和關心，家庭非常重要，因為有愛的存在。」墨瑞

教授回憶：他的媽媽過世，父親從來沒有給過他父愛，反而是他從繼母那兒得到母愛，愛是唯一合理的行為。

米奇問老師說：如果您現在有二十四小時健康的身體時，你會做什麼？墨瑞回答：「我會早上起床，做做運動，吃頓甜餅配茶的美好早餐，出去游個泳，然後請我朋友來吃頓愜意的午餐。然後我會去出散散步，去林木扶疏的花園，欣賞我許久未見的大自然的美。傍晚我們一起上館子，吃美味的義大利麵，再來我整晚勁舞狂歡。我要和所有舞伴飆舞，直到我筋疲力竭，然後我回家，倒頭睡個好覺。」墨瑞又說：「有一個小波浪，在海裏翻滾著，日子過得很愉快，他喜歡風和新鮮的空氣，直到有一天他注意到，其它的波浪都在他前面，拍擊著岸邊，小波浪說我的命運也是這樣，我們都會拍打到岸邊，化成烏有，另一個波浪告訴他，你錯了，你不是波浪，你是海洋的一部分。」米奇這時才恍然大悟，這就是重點所在。

墨瑞教授在死以前，就已經舉行一場告別式，此場面是快樂地，沒有悲傷。最後墨瑞教授在一個星期六的早上過世，很安詳，他不想要有人目睹他停止呼吸，因而終生耿耿於懷，這就是他的人生哲學。

省思

「生命中最要緊的事情，是學著付出愛，以及接受愛」，如大詩人奧登說：「不相愛，即如死滅」，所以愛是需要去分享及關懷，分享生命中的美好，關懷社會上其他的生命。

人有生、老、病、死之苦，你如何去面對它，很重要的一門功課。每一個人所走的人生，各自不同？有的是快樂、有的是哀傷、靠自己去選擇，當下確定了選擇，就要歡喜接受，不要自憐自哀，別忘了選擇權操在自己手中。

問題探討

一、當醫生宣佈你得癌症時，當下你的反應如何？

二、既然已經知道生命，所剩下的時間不多，你會去完成那些事情？

三、你對於本部電影中的瑞墨教授的人生哲學，有何看法？

四、你對本部電影有何看法？心得感想。

學習回饋單

姓名：　　　　　　　　　　　　日期：

片名：最後十四堂星期二的課

心情書一下

二、潛水鐘與蝴蝶

	8	7	6	5	4	3	2	1
	官方網站	上映日期	發行公司	演員	導演	時間	類型	教學目標
	http://divingbellandbutterfly.cmcmovie.com http://www.lescaphandre-lefilm.com/	2008－02－22	福斯／中環	《凡爾賽拜金女》馬修・阿瑪瑞克（Mathieu Amalric）	朱利安・許納貝（Julian Schnabel）	1小時50分	劇情、溫馨	學習人與人之間的尊重、珍惜生命

作者簡介

一九九五年，鮑比還是法國時尚雜誌Elle的總編輯，才情俊逸，開朗健談，熱愛人生。然而，到了年底，四十四歲的他突然腦幹中風，全身癱瘓，不能言語，只剩下左眼還有作用。在友人的協助下，靠著眨動左眼，他一個字母一個字母地寫下這本不同尋常的回憶錄。出書後三天，他去世。但他告訴世人，他被禁錮的靈魂永遠活著。

電影劇情內容

尚多明尼克鮑比是法國時尚雜誌ELLE的總編輯，原本是開朗、健談、喜歡旅行、講究美食和生活的人，不幸他在一九九五年十二月八日因為中風而成了植物人，得了醫學所稱的「閉鎖症候群（Locked-in Syndrome）」是指患者雖然意識清醒，但卻由於全身隨意肌（除眼睛外）全部癱瘓，導致患者不能活動、不能

自主說話的一種症候群。

在醫院裏靠著治療師的協助，利用所剩下的左眼，配合眨眼的動作，終於找到了拼字母的方法做示意和溝通，他並且在出版社助理的幫助下，寫出此《潛水鐘與蝴蝶》的書籍。

「潛水鐘」指生命被形體所錮禁的困頓，「蝴蝶」則隱喻生命在想像中具有的本質自由。但「潛水鐘」加上「蝴蝶」，這隻蝴蝶再怎樣舞動，也呈現不出曼妙的輕鬆，而只有掩飾不住的悲痛。鮑比在「準植物人」的狀態下掙扎，他渺茫地希望著有機會靠著拐杖，有一天又能回到他在巴黎的辦公室，從而結束他那無聲的噩夢。但他終究沒能走出這場夢境，而在繭中枯竭。

被囚的蝴蝶走不出宿命，但就像鋼琴從樓上被摔下，黑黑白白的琴鍵散落滿地。他的薄薄遺著，就像琴鍵般鋪陳成一種交織著絕望和纏綿的淒美，讓人沉痛，但也會覺得要更加看重自己的生命。鮑比用他的生命經驗告訴我們，必須珍惜一切已擁有的感覺，雖然他即將失去一切，因而遂能掌握已有的不多，而努力地去完成此《潛水鐘與蝴蝶》的書籍。出書幾天後，就往生，留給大家的體悟更應該是要更懂得珍惜生命。

省思

我們是否更加關懷起那些失去一切表達能力的植物人，我們能了解他們的痛苦是什麼？人與人之間靠著溝通來表達，彼此之間的關懷。對著天天在揮霍著生命的我們，更應該珍惜彼此的生命，去完成自己想完成的夢想。

問題探討

一、你能像鮑比一樣，利用眨眼睛這唯一的溝通能力後，更加感覺到溝通的困難時，而去完成一本書籍嗎？

二、當你知道自己所剩無幾的生命時，你的感受如何？

三、你對於生與死的看法如何？

四、你對本部電影有何看法？心得感想。

學習回饋單

片名：潛水鐘與蝴蝶

心情書一下

姓名：　　　　　　　日期：

三、搏浪

		內容
1	教學目標	學習人與人之間的尊重、珍惜生命
2	類型	家庭、溫馨、勵志
3	時間	1小時30分
4	導演	周美玲
5	演員	陳奕、姚元浩、徐貴櫻
6	發行公司	公視人生劇展
7	上映日期	2009年

電影劇情內容

浩陽是一位小學的體育老師，從小就很喜歡海，經常去衝浪。有一天，上課體育課時，發現一路跑下來時會有昏眩的產生，他產生疑問？去做健康檢查，發現他有小腦萎縮症的現象產生。

他問母親：「他的父親如何往生？母親回答：「有一天你的父親忽然從鷹架跌下來，就往生。」這就是他父親遺留下來給他的禮物（小腦萎縮症）。他的惡夢就此展開，母親要他勇敢地面對自己，鼓勵他去做復健，因為在母親的字典裏沒有放棄這兩個字。弟弟的壓力也很大，深怕有一天跟著哥哥一樣。弟弟說：「如果有一天我也得此病症，我會去自殺。」

所有人都沒有準備好要離開，當他在每個失眠的夜裏，思索著還能為他所愛的人做些什麼，此時他就在電腦前，敲打書寫著病中的苦和樂，他持續寫了279天，她的母親幫他出書。如他弟弟所唱的歌曲：「誰能告訴我，生命的意義是什麼？」他希望死後可以回到大海，想請弟弟幫忙，可是母親說：「她會幫

他完成心願。」終於他躺在最愛的大海中休息，可是他的母親被以加工蓄意殺人為由被起訴。

後來他的弟弟也得此病症，音樂專輯出爐後，他就退出樂團，他的弟弟告訴母親：「在母親出獄之前，他會乖乖地去做復健，不會掛掉，堅持地走下去，不會放棄自己。」

省思

從這影片中，可以感受到母愛的偉大和孩子的乖巧，雖然是單親家庭，在孩子的成長過程中，孩子懂得體會到母親的辛勞，以減少母親為他們擔憂，進而做好自己的角色，多麼難能可貴阿！

母親疼惜孩子，而母愛的偉大，就在孩子需要時，義無反顧的挺身而出。在劇中的母親為了圓孩子的夢想，不顧做法是否觸犯了法律，卻希望為孩子做最好的選擇，把最後的留給孩子，縱使它是令人痛澈心扉的決定，此精神偉大，值得我們讚嘆！

問題探討

一、你的字典有「放棄」這兩個字嗎？

二、誰能告訴我，生命的意義是什麼」？

三、人生如此美好，當你必需於此黃金時，就必須死去，你所想要做的事情是什麼？

四、你對本部電影有何看法？心得感想。

學習回饋單

片名：搏浪

心情書一下

姓名：

日期：

四、一公升的眼淚

	8	7	6	5	4	3	2	1
	官方網站	上映日期	發行公司	演員	導演	時間	類型	教學目標
	http://www.wretch.cc/blog/scatw	2006-10-20	華映娛樂	大西麻惠、加藤和子、鳥居香穗裏、松金米子、蘆川良美	岡村力	1小時37分	劇情、勵志	學習人與人之間的尊重、珍惜生命

作者簡介

木藤亞也（1962—1988）十四歲患上不治之症「脊髓小腦變性症」，身體機能逐漸開始衰退，到十八歲家人才在萬不得已的情況下告訴她真相。亞也二十四歲的時候，即去世前一年，她母親整理的亞也的日記本《一公升眼淚》並正式出書成冊。

電影劇情內容

初中三年級的木藤亞也某日上學途中，突然不自覺地摔倒在地上，母親從醫生山本續子處得知，她得了不治之症「脊髓小腦萎縮症」。亞也如願地考上了縣立豐橋東高中，並在山本醫師的鼓勵下開始動筆撰寫日記。

高中一年級的暑假，亞也終因身體狀況的日漸衰弱，而不得不開始住院治療的生活。某日亞也在放學途中再度意外跌倒，麵包店老闆春，在得知亞也的狀況

後，適時伸出援手，讓亞也每日放學後都可以在她店中等待母親下班後來接她，以避免發生任何意外。

　亞也日漸僵硬衰弱的身體，迫使她不得離開她所熟悉的學校及朋友，而住進特殊教育學校的寄宿生活，在室友彼此間鼓勵與舍監嚴厲的教導下，亞也與同伴們在一次成果發表會中，成功地完成了演出。

〈活下去〉

詞、曲：笠木透

活下去

在藍色天空下

竭盡所能盡情地呼吸

活下去

薄荷糖般的微風，溫柔撫摸我的臉頰

你清澈的雙眸，映出雪白的雲朵

那種美麗，也同樣映照在我眼中

活下去

面向遙遠的藍天

努力跳躍之後

想像自己凌空飛行

活下去

靛藍色的羽衣

將我輕輕地包裹在懷中

你清澈的雙眸

映出雪白的雲朵

那種美麗

也同樣映照在我眼中

〈我究竟為何而生存〉

詞、曲：笠木透

我究竟　為何而生存

我究竟　為何而生存

人生下來，八個月會坐

一年後就會走路

然而，曾經會走路的我

現在卻連站立也無法做到

我究竟　為何而生存

我究竟　為何而生存

手握原子筆，寫作日記

寫作對我而言，是唯一的生存方式

現在，無論站立還是寫作

甚至就連哭泣，我都無法做到

一公升的眼淚（**主題曲Only Human**）

並不是為了逃避而踏上旅程　而是為了追尋夢想

好不容易到達後　在那裏究竟有甚麼在等待我們？

在悲哀的對岸　據說可以找到微笑

在悲哀的對岸　據說可以找到微笑

在悲哀的對岸　據說可以找到微笑

我究竟　為何而生存

我究竟　為何而生存

我要想盡辦法好好活下去

在我的有生之年

但內心我依然堅持寫作日記

雖然我已經變成現在這個樣子

我究竟　為何而生存

我究竟　為何而生存

我究竟　為何而生存

在那個遙遠的夏天

縱使因為預見未來而失去鬥志

現在也像逆流而上的孤舟一樣　繼續向前走

在痛苦的盡頭　據說幸福正在等待

我還在尋覓　隨季節變換而散落的向日葵

緊握著拳頭等待朝陽來臨

在透紅的手後　眼淚悄然落下

孤獨也能習慣的話　依靠著月光的指引

展開那雙失去羽毛的翅膀高飛

繼續往更遠的地方前進

雨雲散退後　濡濕的路上閃耀生輝

就像在黑暗中引導我的強光

讓我可以更加堅強地繼續前進

省思

當我們觀看完這部「一公升的眼淚」影片後，體會到生命的過程就是一個實現自我存在的過程，只有勇敢地接受死亡，才能使一個人的生命變得完整。主角木藤亞也很勇敢地接受挑戰，知道此病症在醫學上是沒有藥物可以治療，身體會越來越虛弱，她很努力地為生存而生活。在她生命終點結束前，雖然她完成一本著作，但是她的精神沒有結束，反而是陪伴著我們大家，鼓勵大家要勇敢地接受挑戰，為生存而生活。

問題探討

一、我們究竟為何而生存？

二、你實現了夢想嗎？

三、我們是為自己而活，還是為別人而活？

四、你對本部電影有何看法？心得感想。

學學習回饋單

姓名：　　　　　　　　　　日期：

片名：一公升的眼淚

心情書一下

五、帶一片風景走

8	7	6	5	4	3	2	1
官方網站	上映日期	發行公司	演員	導演	時間	類型	教學目標
http://www.facebook.com/leavingracefully http://leavingracefully.pixnet.net/blog	2011－06－17	好孩子國際娛樂	黃品源、侯怡君	澎恰恰	1小時47分	家庭、溫馨	學習人與人之間的尊重、珍惜生命

導演澎恰恰的話

起初是小腦協會來找我談合作，幫助他們做公益，給我看了「百萬步的愛」這本書，我深受感動，在台灣取材，由於歷史不長，大部分的事件又太悲了，所以題材有限，我覺得以小人物的真實故事去呈現，很能觸動人心。

當時日本有「一公升的眼淚」大受歡迎，我認為台灣也可以有自己的故事，基於揚善的角度，我希望能拍出一部喚醒大眾關懷社會不同階層的故事，對社會能有所提升，讓大眾懂得要更珍惜與把握身邊的家人，最重要的，希望能夠進而讓相關單位重視罕見疾病的治療。

電影劇情內容

此部電影是由「百萬步的愛」書籍改編，影片中智輝（黃品源飾）和許多人一樣，每天為了三餐，在大太陽下揮汗工作，努力工作賺錢養家活口。直到有一

天，她的妻子秀美忽然在工廠昏倒，送醫院後，檢查出來，發現得了小腦萎縮症，此時他（智輝）和女兒當下都不能接受，選擇用逃避的方式來生活。

後來有人送他一貼良藥，就是「親情、愛情，加上關懷」，使他興起當年答應和她一起徒步去環島旅行的願望。尤其醫生的態度，認為不可能，此病症是罕見疾病的治療，在現在醫療發達的社會，尚處於弱勢族群。因龐大的經費問題，沒有藥廠願意為他們研究並開發新藥，導致於太多罕見疾病患者，患病後只能控制、緩和病情，無法治療。尤其片中所提及的小腦萎縮，十多年來，病患幾乎是在等死。這段用生命寫出來的故事，及用「百萬步的愛」所堆積出來愛的旅行，感動了不少人，也改變了所有人的態度、觀感。他們夫妻所踏出的每一步都看見對彼此堅定的真心、真愛，他們用步伐去達成許多夢想，一起聽著海浪聲、一起看著夕陽落日，一起聞著大自然的芳香多氛，一起嚐盡所有甘甜酸苦，即使妻子的身體一日不如一日，容貌漸漸不再青春美麗，但在先生的眼中，他的妻子永遠是美麗的女人，而屬於他們的夢，他們堅持著一起完成……。為了幫女兒慶祝生日，回到家中，準備佳餚時，叮嚀先生切紅蘿蔔要切絲，表現母愛的偉大，雖然自己的生命已經接近尾聲。如最後她女兒所唱的歌，如下…

〈隱形的翅膀〉

演唱：張韶涵

作詞：王雅君

作曲：王雅君

隱形的翅膀　讓夢恆久比天長

留一個願望　讓自己　想像

每一次　都在徘徊孤單中堅強

每一次　就算很受傷　也不閃淚光

我知道　我一直有雙　隱形的翅膀

帶我飛　飛過絕望

不去想　他們擁有美麗的太陽

我看見　每天的夕陽　也會有變化

我知道　我一直有雙　隱形的翅膀

帶我飛　給我希望

留一個願望　讓自己　想像

隱形的翅膀　讓夢恆久比天長

哪裏會有風　就飛多遠吧

我終於　翱翔　用心凝望不害怕

追逐的年輕　歌聲多嘹亮

我終於　看到　所有夢想都開花

帶我飛　給我希望

我知道　我一直有雙　隱形的翅膀

我看見　每天的夕陽　也會有變化

不去想　他們擁有美麗的太陽

哪裏會有風　就飛多遠吧

我終於　翱翔　用心凝望不害怕

追逐的年輕　歌聲多嘹亮

我終於　看到　所有夢想都開花

〈**月亮下的眼淚**〉

作詞：澎恰恰

趙詠華

作曲：澎恰恰

編曲：屠穎

微微的風是否聽見　聽見我低語　訴說從前

別讓那往事如煙　妳的微笑那麼美

海浪妝扮著妳的臉　彩霞滿天

浪花眷戀藍藍的天　潮汐不遺忘　愛的誓言

緊緊握住妳小手　記得把愛要帶走

思念像浪潮不退祛　就在眼前

分不清是雨還是眼淚

拜託月亮　願她陪妳

微笑飛吧

省思

當已經知道生命是醫藥都無法治療時，如何去面對及接受是人生很大的考驗，片中的智輝做到了，連他的妻子生病秀美的人也做到，勇敢地接受挑戰，走完人生最精彩的旅程。生命是無價的，有句話說：我們無法決定生命的長度，但是生命的廣度、深度由自己決定，我們就好好尊重它吧，快樂就好。

問題探討

一、你能像影片中智輝一樣，當得知自己的妻子罹患小腦萎縮症時，還能用徒步方式帶著妻子去旅行？

二、當你知道自己得了不治之症時，你最希望去完成的事情是什麼？

三、如果你四周圍有朋友得到小腦萎縮症時，你如何幫他們？

四、你對本部電影有何看法？心得感想。

學習回饋單

姓名：

片名：帶走一片風景

心情書一下

日期：

六、叫我第一名

	9	8	7	6	5	4	3	2	1
	官方網站	上映日期	發行公司	編劇	演員	導演	時間	類型	教學目標
	http://www.classperformance.com/movie/	2008年	天馬行空	Thomas Rickman	Jimmy Wolk、Treat Williams、Dominic Scott Kay、Sarah Drew	Peter Werner	1小時38分	家庭、溫馨、生命	學習人與人之間的尊重、珍惜生命

電影劇情內容

這部電影改編自布萊德科恩（Brad Cohen）的真實故事。布萊德科恩是一位有妥瑞氏症的年輕人，他戰勝了種種的不公平，如願成為一位教師。

布萊德科恩在他六歲時，有個同伴經常跟著他，就是醫學所稱的「妥瑞氏症」，因為人們的無知，不知道他有「妥瑞氏症候群」的現象，他在學校上課，經常像狗叫的出聲音，老師無法容忍他，以為他在耍寶。

當布萊德科恩的母親從圖書館借書籍出來閱讀，才知兒子得了「妥瑞氏症候群」，醫學上沒有藥可以醫治，所以「妥瑞氏症」就成為他的好朋友。布萊德科恩的母親從他小的時候，就一直在研究，從不輕言放棄，母親在全天下孩子的心中永遠不變的角色：就算全天下的人都放棄你，我還是會相信你及保護你。

有次母親帶他到教堂，和一群和他同樣病症人相處，發現那些人對此病症的逃避，孩子全躲在家裏，結果都是自我放棄。而布萊德科恩的母親認為不是陪孩子自哀自憐，而是要找到讓孩子好好活下去的方向。

這個從六歲一直陪伴他成長的同伴，一直打斷他學習，上國中後，原本以為大家會接受，結果還是得不到老師的認同，有次上課他又發出聲音，老師請他到校長那兒報到。首先校長也不相信，要他去參加一場交響樂時，他告訴校長說：他不想去，校長還是要他參加。

交響樂演奏完畢，校長請他上台，問大家：「音樂會好聽嗎？演奏時有聽到怪聲嗎？」全校同學異口同聲回答：「有。」校長說：「我也有聽到，還蠻討厭，發出此聲音就是布萊德科恩」，布萊德科恩向全校師生解釋他的病症，當他壓力來時會更嚴重，而不能控制自己，如果大家都能接受此的病症，我就不會那麼嚴重。因為校長的舉動，使布萊德科恩的人生譜出美麗的音符，激勵他長大去做一位老師的心願，布萊德科恩在十二歲領教到人生哲學。

再來他面臨最大的挑戰，就是他去學校面試，每一所學校知道他上課會發出聲音，都不錄用他，當學校面臨要開學時，他認為沒希望。忽然接到山景小學的面試通知，所有面試中它是最長的一次面試，聊了二小時，終於錄取了。

他很高興能來此山景小學教書，和學生們互動非常愉快，布萊德科恩在第一堂課的開場就向學生們介紹妥瑞氏症，先告知孩子，他得了一種叫「妥瑞氏症」的

病症，上課時會忽然發出怪聲，他親和的態度和紳士般的幽默很快就贏得小小學生們的心及被家長的包容和接受。

布萊德科恩的認真教學，曾獲選為喬治亞州年度最佳新進教師獎，這也就是他堅持不放棄，而面試第二十五所學校，所得到的成果。

省思

不要輕言放棄是布萊德科恩母親給他最大的鼓勵，因為他的母親，對他不輕言放棄，所以他能面試了二十五所學校，永不氣餒，直到學校錄取他為止，此精神值得我們學習。何況我們還是正常人，不要碰到小挫折，就輕言放棄，想成功，就要有往前衝的精神，要有智慧的處理任何事情。

問題探討

一、如果你有一位「妥瑞氏症」的孩子，你如何面對他？

二、如果你的朋友是一位「妥瑞氏症」人，你如何幫他？

三、你是一位「妥瑞氏症」人，如何和大家相處？

四、你對本部電影有何看法？心得感想。

學習回饋單

姓名：

片名：叫我第一名

心情書一下

日期：

七、緊握生命的希望

	1	2	3	4	5	6	7	8
	教學目標	類型	時間	導演	演員	發行公司	上映日期	官方網站
	學習人與人之間的尊重、珍惜生命	家庭、溫馨、生命	2小時20分	哈杜·米赫羅（Radu Mihaileanu）	莫奇·阿葛札（Mosche Agazai）、莫奇·阿貝比（Mosche Abebe）、席哈克·沙拔哈特（Sirak M Sabahat）	騰達國際娛樂	2006-06-02	http://www.vavisetdeviens-lefilm.com/

電影劇情內容

一九八四年，戰火連天的衣索比亞，在這艱難的環境裏，傳染病四處漫延著，他們的生存遭受到嚴重的威脅，這時小蒙（Salomon）是一個九歲的黑人小孩，住在貧困至極的蘇丹難民營裏。小蒙的媽媽雖然是個虔誠的基督教徒，但是在得知，以色列與美國的聯合組織Falashas，希望拯救衣索比亞的猶太教孤兒，將他們安置在以色列生活這消息後，為了讓孩子有機會活下來，於是囑咐小蒙裝成猶太教徒，並且宣稱自己是孤兒，還告訴小蒙要活下去，出人頭地。

所有難民開始進行梳洗換裝，男孩在洗澡時看到蓮蓬頭流出源源不絕的水，水卻流往排水口不知去向，竟像發狂似地趴在地上，企圖用雙手盛住「稍縱即逝」的「水」，嘴裏還像發瘋似地大聲喊著不可以讓水流走。後來才理解男孩對水為何如此珍惜：因為當他在衣索比亞時，水源地竟被當地流氓霸佔，取水還得付款，拿了三毛錢去買一桶水時，他付款後卻被當地流氓栽贓說未付而拒絕給水，他哭著求流氓還他錢，這時他哥哥替他討公道而與流氓發生肢體衝突，等到

鬥毆的人潮散去，他卻看到一個倒臥在地上的人體，也就是他哥哥的屍體，才會使他因見到水流失而產生很大的震撼。

到了以色列的小蒙改名叫小莫（Schlomo），他的「代理母親」可以說是他在異鄉的唯一親人，她的過世讓本來就不是自願到以色列的男孩更加缺乏安全感，於是顯露出一連串的適應問題：承受不起同學的玩笑而毆打同學，忽然有一天大家都在尋找他，原來他思念他的家鄉，此地不是他生長地方，他不適應此環境，所以他想回家鄉，他披著被單朝非洲大陸的方向而去，走了12公里，走路是逃難的唯一方式，也是生存的必要能力，一個9歲的孩子，想找回他的母親和家人，是不可能，因為他被安排住在法籍養父母的家中，學習如何與人相處，教養下學會了希伯來語和法語，也經歷了異國生涯中的生日，婚禮，猶太戒律……等儀式。

小莫漸漸融於以色列猶太文化中，可是也記取母親的告誡要出人頭地，學業表現一直相當優異！有次新媽媽接他時，有位家長請他的母親讓小蒙轉學，擔心男孩帶有非洲的傳染病，還有可能拖垮全班的成績造成孩童的不良影響。新媽媽相當氣憤地對著那群家長斥責說這樣是歧視！並嚴正表示她不會將男孩轉學，說

完就立刻抱住男孩，並用雙唇親吻男孩全臉，證明男孩的「清白」。懂事的小莫以「芒刺在背的猴子」的故事作比喻，問新媽媽會不會拔掉身上的「刺」，讓新媽媽多麼於心不忍！後來新媽媽就讓小莫自己上下學，每當放學時，離開校門口後，他就會脫下「鞋子」走在學校的草地，男孩終於再次「親腳」感受他暌違已久的「土地」！就像回到自己的家鄉！

有一天新爸爸帶男孩參加教會活動，突然有人大喊：「他們要逼我們改教」，新爸爸才發現教會活動是要對參與者行「割禮」儀式。

此時教會人員正舉起手術刀，要進行「割禮」，新爸爸衝入房內阻止了男孩完成信教的儀式，對男孩來說他本來就不是猶太人，只是為了生存才隱瞞身分。

但以色列社會未必能接納這樣「不純正」的人群。

這也反應出當時以色列社會中，不同膚色的猶太人之間的內部衝突。

同樣的分歧也成為小莫長大後在愛情上的阻礙，一位白人女同學一直很喜歡男孩，但從事神職的父親卻因為男孩是黑人而反對，拒絕小莫參加女兒的生日舞會，當小莫難過回到家後，小女孩又到他家叫他出來，當下抱著男孩跳舞，跟男孩說：「這樣你就不算錯過我的舞會了」。

小莫為了讓女孩父親改觀而參加教義辯論比賽，證明自己很懂教義，但即使贏得比賽仍無用。小莫到「集體農場」體驗自給自足時，女孩經常打電話問男孩是不是交女友，男孩說自己的新對象是「曼德拉」，女孩因此大為光火，殊不知「曼德拉」是農場的一頭牛，而男孩之所以愛這頭牛是因為在家鄉曾養一頭同名的牛，但最後因為戰亂而死。雖然有個不離不棄的女孩始終愛著他，但男孩仍然亟欲尋求對自己身分的認同！

當在電視節目上有位與他相同背景的長老闡述著與他相同的意見，早熟的他打電話到電視台找到長老的地址，找到長老家後，男孩向長老吐露自己的故事，並請他寫信寄給非洲的母親。某次在夜店中被從事召妓的黑人辣妹仙人跳，不但沒有「辦事」還被痛歐一頓，男孩似乎覺得為什麼自己總是受盡凌辱，而覺得長老「辦事」的那些樂觀態度都無用，負氣地跑到長老家丟擲石塊並且痛罵長老，還差點被警方逮捕，最後一刻長老出面併稱男孩是他的孩子，請警察放他一馬，才免於被帶回警局。男孩甚至曾因為認為自己自幼便欺騙眾人而到警局「自首」！豈料受理的羅馬尼亞裔的猶太警官比他更激動地反問他就算不是教徒或黑人又何「錯」之有？警官還說：「錯的是他們！」，意指錯的是那些認為

黑人或不是教徒有錯的人！警官還鼓勵他畢業後擔任警察，因為警界需要他這樣「正直」的人。後來警官還派警車送他回家，原本以為自己多年的「罪惡感」可以得到解脫的男孩，再次回到自我身分探索的漩渦！（此段摘自奇摩網站）

此時新父母也因是否要移民意見紛歧：經常要躲避空襲和戴防毒面具的生活讓母親擔心男孩將來得從軍，而萌生移民法國的念頭。但父親反對，理由是如此以色列就只剩下「好戰的右派人士」在投票參與政治，而且堅持男孩應該從軍報效「國家」和保護「家人」！新爸爸認為男孩不想從軍，但男孩其實並未這樣想，只是男孩存在著「家在哪裏」的矛盾，也就是自己應該保護那個「國家」和哪些「家人」的衝突！

小莫前往巴黎攻讀醫學院，新媽媽在機場送機時說出了當年其實她才是最反對領養他的人，而新爸爸卻相當雀躍地想要領養「所有」的非洲難童。在男孩和父親關係緊張時，好在有新媽媽從中協調，讓男孩知道新爸爸只是「刀子嘴，豆腐心」。小莫自法國完成學業在戴高樂機場打電話回家說即將上飛機之際，卻被告知先不要回國，因為國內有一批像他一樣的人被發現當初謊稱自己是猶太人而遭到起訴。學成歸國的喜悅瞬間成為男孩在機場躊躇不前的罣礙。但更令小莫困

惑的，是他自己的身分……自己究竟是衣索比亞人？還是以色列人？他是基督徒？還是猶太教徒？血緣、國族、身分、信仰，這一切的一切，難道是人一生所必須背負的永恆印記？

小莫後來真的從軍報「國」了，在他自法國學醫歸國後。在戰場上，小莫擔任醫官，見到一名中彈的巴勒斯坦男童，立刻對他急救，沒想到他的長官卻相當震怒地指責他：「你怎麼不先救自己的（以色列）弟兄，卻救敵人（巴勒斯坦）的小孩，你知道不知道你在做什麼？」，正當小莫不解自己為何拯救那位男童，更不解長官為何如此指責的瞬間，小莫卻突然中彈！昏迷前小莫對著前一秒還質問他，這一秒卻抱住中彈的他的長官說：「我真的不知道」！小莫心裏的疑問我救人有何錯？從一開始就莫名其妙被迫撒謊的他，二十多年來深埋心中最大的問號：他究竟有何錯？後來他奇蹟似地存活下來。

小莫最後還是穿上白袍，但他行醫的地方不是以色列，而是那片蠻荒的非洲大陸，他的家鄉。難民營中，男孩穿梭為苟延殘喘的難民看診。與男孩終成眷屬的女孩已經為他生下一個寶寶，男孩突然接到妻子從以色列打來的電話，電話那頭寶寶咿呀咿呀咿呀地叫他「爸爸」。就在他聽見那聲感人的聲音的同時，小莫的眼

光不知何故，在充斥成千上萬張臉孔的難民營中，忽然見到一位披著頭巾，面容乾癟消瘦又孱弱的老婦身上，小莫走上前，蹲下身仔細端詳那位老婦，突然小莫叫了一聲：「媽媽，我愛你」，並緊緊抱住這位相隔多年的母親，雖然無法言語，依然聲嘶力竭地對著頭頂一如當年她與親生兒子分離的那片天空放聲吶喊。

省思

從此影片中給我們最大的感觸就是，當面臨生命生存的關鍵，為了讓兒子存活下去，只好割捨親情（母親和孩子的情）；相對為了希望能再見到母親，靠著是愛的力量支持他活下去，實現當初母親離別前告誡他要出人頭地的叮嚀，成為一位醫生衣錦還鄉，緊握生命的希望，靠著自己的意念及信念，多層的波折下，最後終於見到自己的母親，母親同時也是靠著生存的意念存活下來，才能再度與兒子相遇。

如何看待自己的生命，就是靠著自己，逆境來臨時，面對它，找出解決方法。明明知道自殺是最傻的脫離人道，但還是有人選擇此路了它。所以每一個人

都要有正向思考，心中常存感恩心，您的生命一定堅強，而不是脆弱，不會有想不開及覺得生活很乏味。請您走出來和大家一起互動，珍惜自己的生命，生命是寶貴。

問題探討

一、族群的問題點？白人與黑人如何相處？如何溝通？

二、家庭的問題，當家中領養了和自己血緣沒有關係的孩子，如何輔導及相處？

三、宗教信仰的問題？

四、你對本部電影有何看法？心得感想

學習回饋單

姓名：　　　　　　　　　　　日期：

片名：緊握生命的希望

心情書一下

八、最後十二天生命之旅

	項目	內容
1	教學目標	學習人與人之間的尊重、珍惜生命
2	類型	家庭、溫馨、勵志
3	時間	1小時45分
4	導演	艾力克・埃馬紐埃爾・史密特（Eric Emmanuel Schmitt）
5	演員	蜜雪兒・拉何琪（Michele Laroque）、麥斯・馮・西度（Max von Sydow）
6	發行公司	天馬行空
7	上映日期	2011－04－22
8	官方網站	http://www.facebook.com/skydigi

電影劇情內容

奧斯卡雖然是一位癌症患者，在醫院還是一位很喜歡惡作劇的小男生，有一天他的朋友告訴他，他的父母來醫院，原本很高興，後來發現，原來是醫生告訴他父母，他只有十二天可以存活下來，因為所有新醫療對他的病情起不了作用，他的父母不敢告訴他，他覺得很難過，也認為他的父母是膽小鬼。於是，他拒絕與任何人說話。

醫生透過訊息知道奧斯卡喜歡一位送披薩來醫院的「玫瑰阿姨」，醫生請「玫瑰阿姨」來陪奧斯卡，因為他的生命只有勝下十二天。隨著「玫瑰阿姨」走進奧斯卡的生命，奧斯卡人生最精彩的生命旅程，也就此展開。

「玫瑰阿姨」要奧斯卡十二天的生命，當一百二十年來使用，他往生時是一百二十歲，每用一天等於十年用（十歲），奧斯卡無聊時可以寫信給上帝。

第一封給上帝的信（十歲）

Dear上帝：這是我第一次寫信給你，今天我已經十歲，你想來看我，我非常歡迎。

第二封給上帝的信（二十歲）

Dear上帝：青少年是叛逆期，此階段我二十歲，我想跟佩姬結婚。

第三封給上帝的信（三十歲）

Dear上帝：三十歲的階段充滿恐懼及責任，希望佩姬的手術順利。疾病和死亡一樣，奧斯卡三十歲得癌症，老婆在手術，了解生命。一切取決於自己，誰會開心面對死亡，面對未知的一切。

第四封給上帝的信（四十歲）

Dear上帝：家庭日。我收養玫瑰，佩姬手術順利，我只愛佩姬一個人。佩姬也愛我這個人。

第五封給上帝的信（五十歲）

Dear上帝：夫妻的生活是美滿地。

奧斯卡靠朋友幫忙，坐上玫瑰的車，到玫瑰家去過聖誕節。我忘了你們跟我一樣，有一天也會死。

第六封給上帝的信（六十歲）

Dear上帝：很高興回到醫院，人越老，越要知道享受人生。我累了

第七封給上帝的信（七十歲）

Dear上帝：一日生命樹。它勇敢活完這一生，生命化成花朵。

第八封給上帝的信（八十歲）

Dear上帝：佩姬要離開醫院。變老的感覺好醜。

第九封給上帝的信（九十歲）

Dear上帝：你看起來很開心。上帝你卻創造了清晨，白天跟夜晚，春天、冬天，捧入手中。

第十封給上帝的信（一百歲）

Dear上帝：很大歲數，別讓我傷心。

第十一封給上帝的信（一百一十歲）

Dear上帝：等待。只有上帝能喚醒我。

第十二封給上帝的信（一百二十歲）

Dear上帝：我終於走了。

醫生說：「其實守護你們是他，我無能為力而感到罪惡感。」

省思

從影片中可以感受到影片裏的男孩，在他所剩不多的時間裏，讓生命充滿愛，一句句充滿生命智慧的話語，帶給奧斯卡走向積極活下去的路。但是對奧斯卡來說，生命最後的日子裏，世界不再灰暗，在寒冷的冬天裏，反而增添了許多光彩和溫暖。也只有上帝可以決定一切，我們人只要做好我們能力所及的事就好，上帝讓我們生下來，給我們的禮物要我們懂得知福、惜福、造福，所以要我們懂得珍惜生命，一步一腳印，努力走下去。使我們看到了生命的美麗與精彩。

問題探討

一、當你知道自己只有剩下十二天的生命時，你的感受如何？

二、你的生命充滿愛嗎？

三、當你得了癌症，而醫生不敢告訴你存活的時間，你做何感想？積極活下去？消極活下去？

四、你對本部電影有何看法？心得感想。

學習回饋單

姓名：　　　　　　　　　　　　　　日期：

心情書一下

片名：最後十二天生命之旅

九、依戀，在生命最後八天

1	教學目標	學習人與人之間的尊重、珍惜生命
2	類型	劇情、愛情、生命的真諦
3	時間	1小時32分
4	導演	文森・帕蘭德（Vincent Paronnaud）、瑪嘉・莎塔碧（Marjane Satrapi）
5	演員	馬修・亞瑪希（Mathieu Amalric）、瑪麗亞・德・梅黛洛（Maria De Medeiros）、伊莎貝拉・羅塞里尼（Isabella Rossellini）、琪雅拉・馬斯楚安尼（Chiara Mastroianni）、賈梅德・布茲（Jamel Debbouze）
6	發行公司	傳影互動 ifilm
7	上映日期	2012－08－03
8	官方網站	http://ifilm.pixnet.net http://www.facebook.com/ifilm.tw

電影劇情內容

著名小提琴家阿里汗，因為心愛的小提琴被毀了以後，整個人就消極下去，想以死陪葬，八天以後開始自我了斷。倒數著……

第一天：想到如何死法？傳統舉槍、吃安眠藥……等方式，如何死的有尊嚴？生命是什麼？

第二天：想到他小時候，和弟弟在學校，學校教室的玻璃破掉，老師認為是他打破，被老師羞辱，而稱他為壞種，弟弟是優良。

第三天：無聊要命，想到蘇格拉底死的尊貴，思想才會永恆。阿里汗召見孩子們來眼前，告知為父先走，珍貴一生，創造本質，藝術透過思想長存，兒子說長大想開雜貨店，阿里汗失望地說：「沒救了」。

第四天：心慌意亂，他的老婆法蘭姬想他好幾天都沒有進食，特別煮了梅子雞給他，回想二十歲嫁給當時已經四十一歲的他，因為從小就愛上他，終於等到他去周遊回來，在阿里汗母親的催促下結婚，是沒有

愛情的結婚。

有天法蘭姬把他心愛的琴摔壞了以後，他永遠不會原諒他的老婆法蘭姬，從小對於音樂的偏愛。二十一歲遇到音樂大師說：拉琴不在技巧好與壞，而在於藝術才能了解生命，生命宛如呼吸，也就是說，要有感情存在。終於他遇見心中的佳人──依蘭。

第五天：破曉時分，想起母親過世前幾天的情況，不要在禱告，生命對我來說，難以承受，請死神阿茲來爾迎接我，你拉小提琴給我聽，你的音樂好美。

第六天：死神來了，我來跟你認識，你呼喚我一個禮拜，自然死才有效。告訴你一個小故事，阿蘇的性命，碰到死神，跑到所羅門，所羅門問他要到那兒，他說到印度，他的時候到了，「逝者已矣，來者可追。」。

第七天：他發燒了，醫生來了，一旦一心求死，太太法蘭姬求他原諒。

第八天：依蘭，我想問你，我可以送你回家，我要向你證明我愛你有多深，當阿里汗向依蘭的父親提出他要娶依蘭，他的父親反對，因為他是

窮藝術音樂家，養不活他女兒，阿里汗說我永遠忘不了她，我愛她。他的小提琴老師說：你拉的小提琴從今以後，有感情融入，生命呼吸和嘆息，愛是永恆。二十年間走遍全世界，每個音符、和絃。當他再次碰到依蘭，竟然不敢和他相認，依蘭嫁人，其實他們還是彼此依然愛著對方。

終於他離開人間，他去躺在母親的旁邊。

省思

一個人執著於愛情是對還是錯，就看每一個人的想法，截然不同。此部電影的阿里汗，他對於愛情是執著，還有他對於很多事情，都以自己的想法在生活，他認為他的太太法蘭姬要嫁給他，就已經知道自己是一個窮的音樂藝術家，不要指望他會為家庭付出，還有因為法蘭姬不是他所愛的人，當法蘭姬摧壞他心愛的小提琴那刻起，他更不能原諒她。此影片告訴我們，生命可貴，不要有消極的想法，要有積極的想法，要改變自己的看法、想法。

問題探討

一、你會像影片中阿里汗一樣，對於任何事情以自己為中心，不去理會別人的想法？

二、你有做過後悔的事情嗎？

三、你心愛的東西被搶走或破壞，當下你如何處理？

四、你對本部電影有何看法？心得感想。

學習回饋單

姓名：　　　　　　　　　　日期：

片名：依戀，在生命最後八天

心情書一下

十、在天堂遇見的五個人

	1	2	3	4	5	6	7	8
	教學目標	類型	時間	導演	演員	編劇	發行公司	上映日期
	學習人與人之間的尊重、珍惜生命	劇情、勵志	2小時40分	洛伊‧克拉瑪（Lloyd Kramer）	強‧沃特（Jon Voight）、艾倫‧鮑絲汀（Ellen Burstyn）、傑夫‧丹尼爾（Jeff Daniels）、麥可‧英普雷邁歐里（Michael Imperioli）	米奇‧艾爾邦（Mitch Albom）	天馬行空	2004

電影劇情內容

艾迪的故事：人生的終點就是開始，他死的不痛苦、輕盈、平靜，痛苦消失。每一個人在你的生命裏出現是有原因，你當下也許不知道那個原因是什麼？每一個故事都給你人生的開示，使你瞭解人生的意義，生死與公平無關，世上沒有隨機的偶發事件，每件事都環環相扣，世上沒有浪擲的人生。此部影片在陳述艾迪在碼頭為了救一個小女孩，不幸被重物壓死，死後會在天堂遇見五個人和他一生中有關係的人。

在天堂遇見的第一個人——藍膚人

藍膚人說：我是你第一個遇見的人，讓我的故事也成為你的人生故事的一個情節，還有其他人也在等你，他們在死去之前都曾經在你的人生路上與你巧遇。

還有我並不是都一直是怪胎模樣，是因為我服了硝酸銀後才變成這模樣。

有一年冬天，我來這裏，「露比碼頭」，他們打算辦一齣雜耍秀，叫做「奇人異事」，我就這樣待下來了。你和朋友玩球時，忽然一輛車子開過來，他為了閃你們的球，怕撞到你們，結果死於「心臟病突發」。那個人就是我（藍膚人）。艾迪說：「我為什麼在這裏，是因為我犯了錯，這是為了公理吧？」藍膚人說：「不是的，你來到這裏，是要讓我有機會教你一些東西，你在這裏遇到每一個人，都會教你一個功課。」

藍膚人又說：「公平這個東西，不能決定生命與死亡」，如果公平可以決定人的生死，好人就不會短命。所有生命都是互相交錯的」，「我要走了」藍膚人說，「等一等」艾迪把他拉回來⋯⋯「告訴我一件事就好。在碼頭那邊，我救的小女孩，後來如何？」藍膚人沒有回答。

艾迪垂頭喪氣說：「那麼我就是白白送死。」藍膚人說：「沒有誰的生命是白白浪費掉，如果花時間去想著自己有多麼孤單，那才是浪費時間。」

第一個功課：我們所有的人，彼此之間都有關聯。

你有沒有想過？為什麼有人去世時，親友們要聚在一塊呢？又為什麼大家覺得應該聚在一塊呢？

我們以為這種事情是隨機發生的。但是，所有事情之中都有平衡存在。一消，一長。生與死，都是整體的一部分。

在天堂遇見的第二個人──艾迪軍中的長官：小隊長。

艾迪在軍中學會很多東西，也學會抓捕戰俘，不過就是沒有學會做戰俘。當他在天堂遇到小隊長時，想起這位小隊長總是承諾，不論發生什麼狀況，他「不會丟下任何一個弟兄」，這句話讓弟兄們覺得放心。

「小隊長，我還是不明白我為什麼會在這裏？還有一個他不敢問的問題？小隊長是不是也被我害死嗎？」

後來艾迪他們成了戰俘，為了想辦法逃出此營區，艾迪跟小隊長說：「我會耍球戲，利用石頭。」，最後他們利用耍球戲時，大家把精神集中於表演時，利用手中的石頭，砸那些衛兵，衛兵死了，整個營區都沒有人，小隊長說：「我們是這裏最後一批。」

重獲自由的士兵狂暴無比，他們需要一個情緒的平衡，因此當下他們決定把此地燒光。就在他們放火開始燒時，艾迪發現糧倉有人影呈現，艾迪一直想衝進

去火場，結果小隊長對他的腿打了一槍，救了他的命。最後他們要逃出營地時，小隊長為了去開大門的鎖，而誤踩到地雷喪命。小隊長說：「我也沒有白白送命，因為我的犧牲，換取你們的活命。關於腿的事，你會原諒我嗎？」

第二個功課：「犧牲」小隊長說：「你犧牲過，我犧牲過。我們都曾經做過犧牲。

可是，你對於自己的犧牲感到憤怒……」

有時候，你犧牲了某個珍貴的東西，並不代表你真的失去它，你只不過是把它傳遞給另一個人。

在天堂遇見的第三個人——露比

艾迪的父親對艾迪所造成的傷害是忽視，很少給愛大部分是憤怒。當父親手氣不順，酒瓶乾了，父親就會對他們兄弟出氣，艾迪的童年就在掌摑、痛揍與鞭打之中渡過，繼忽視後的第二種傷害就是暴力。他與父親的相處是用打信號來，從小所受的傷害，拒絕親近。

他無法解釋為什麼他渴望父親的愛，即使來到天堂，父親還是對他不理不

睞。為什麼我的父親聽不到我喊他，露比說：你的父親並不是真的在這裏，在這裏的是你自己。

露比是艾迪在天堂遇見的第三個人，就是在「露比碼頭」入口處有一張美麗的臉孔，那個女人就是露比。艾迪說：「告訴我，我為什麼會在這裏？你的故事與那場大火，全部都在我出生之前的事。」露比說：「在你出生以前所發生的事，這事會影響到你」，艾迪如果想做任何事情時，他父親會說：「怎麼？你嫌現在不夠好啊！」當父親過世後，母親活在恍惚失神裏，他辭掉計程車的工作，他與妻子搬回家，以便可以照顧母親。他就到「露比碼頭」去做維修的工作，這份差事就是他以前年年在做的暑假工作。

你知道你父親和他的朋友米基的故事，在你出生時，米基把錢借給你雙親，撫養多出來的一張嘴。即使朋友出現不好的行為，他認為是喝酒所引起，所以他還是會去救他的朋友。

第三個功課：忠誠，我們對於很多事情都應該很忠心，有時候甚至是至死不渝。境界更高的忠誠是人與人對彼此忠誠。

在天堂遇見的第四個人——瑪格莉特

艾迪認為天下的婚禮都沒有什麼不同，他只是不懂，這一些與他有什麼關係。艾迪瞪著年輕的瑪格莉特，這是他在天堂遇見的第四個人。

「這不是你，這不是你，這不是你。」艾迪囁嚅著，把頭靠向瑪格莉特的肩膀，哭了起來，這是他死後第一次哭泣。

因為艾迪在瑪格莉特身上找到某一種愛，感激之愛，深厚安靜的愛，艾迪認為無可取代的愛，在瑪格莉特死後，他就把自己變成一灘死水。他讓自己的心沈睡。瑪格莉特說：「我知道你愛我愛的很深。」

「噢，天哪，瑪格莉特。」他低語，「我好難過。我好難過。我說不出口。我說不出口。我說不出口。」後來他還是說了。「我好想念你啊。」愛就像雨水，可以從表面開始滋潤，讓一對愛侶全身浸潤在喜悅裏。

後來瑪格莉特的腦袋裏長著一顆瘤，罹病末期，癌細胞獲判勝利。那年她四十七歲。艾迪希望在天堂能和瑪格莉特多相處，只要時間，更多的時間。

第四個功課：現在你要思考自己在做什麼。你打算選擇誰。你準備去愛誰。

人生總會結束，愛，沒有終點。

在天堂遇見的第五個人——塔拉

塔拉是艾迪在天堂遇見的第五個人。塔拉對艾迪說：「你把我燒死。你害我好痛。」艾迪覺得下巴一緊。塔拉說：「我的母親叫我躲好。」

「後來好大的火把我燒死了。」艾迪說，「我難過，因為我這輩子沒有盡心盡力。我一文不值。我一事無成。我徬徨迷失。我覺得自己根本不應該活著。」

艾迪說：「我到底有沒有救了那位小女生？我有沒有把她拉出來。」

塔拉說：「沒有啦。」

艾迪渾身顫抖。他垂下頭。就這樣，這就是他的故事結局。

第五個功課：應該活著

艾迪逐漸領悟，原來，自己的生命裏一直都有別人的生命；而別人的故事與自己的故事，會在最無法預料的時空，產生交集。

這整個世界充滿了故事，然而所有的故事共同串連成一個完整的故事。

省思

每一個人出生於世上，都帶來了使命，如何去完成你的使命？靠著的是你自己，於今生今世走得無怨無悔。影片中的艾迪，當他在天堂遇到的5個人時，他心中還是掛念著當下他是如何死？他要救的小女孩是否救出來？

想想：「如何放下？」不容易。只有放下才不會有牽掛，尤其當死亡來臨時，更要學習放下，你才會走的無牽無掛，到另一片淨土去修行。

問題探討

一、當你面臨死亡那一剎那時，你會做什麼？

二、此影片給艾迪有五個功課，你認為如何？

三、你曾經為朋友犧牲過嗎？

四、你對本部電影有何看法？心得感想。

學習回饋單

片名：在天堂遇見的五個人

心情書一下

姓名：　　　　　　　　　　　　日期：

第二篇

醫學名稱的認識

一、脊髓小腦萎縮（SCA）

所謂小腦萎縮症Spinocerebellar Atrophy，又稱脊髓小腦萎縮症或脊髓小腦失調症Spinocerebellar Ataxia，簡寫為SCA，是一類遺傳病，涉及不同基因，目前沒有任何治療方法。這類患者發病後，行走的動作搖搖晃晃，有如企鵝，因此被稱為企鵝家族。最可怕的是遺傳率高達百分之五十，而且目前還找不到適合的治療方法。

它的病症類似亨丁頓舞蹈症，是一種罕見疾病。本症可分為幾類，每類的症狀略有不同，各病患之間亦有不同。一般而言，患者的心智能力不受影響，但身體漸失控制。

運動失調的症狀（小腦失調障礙）

步行障礙：步行時出現搖晃。到後期會變成步行困難。

四肢失調：四肢不能依照自己的意思活動。不能好好地使用筷子。寫的字會變得混亂。

語言障礙：說話時發音變得不清楚。聲音的韻律和大小變得混亂，說話的意思變得不明瞭。

眼球振動：在身體姿態及視線方向不變的情況下，眼球出現輕微搖曳。

姿勢反射失調：不能很好地保持姿勢，身體會左右傾斜。

※上述是由於小腦的神經細胞被破壞而發生的症狀。

運動失調的症狀（脊髓機能障礙）

顫動：不受自己本身意識控制，雙手出現不隨意的震動。

筋固縮：筋肌及關節出現僵硬現象。

巴賓斯反射（Babinski Reflex）：雙足的大拇指出現向腳背方向彎曲現象。

※上述是由於脊髓的神經細胞被破壞而發生的症狀。

自律神經的症狀（自律神經障礙）

起立性低血壓：急速起立會出現暈眩。

睡眠時無呼吸：睡覺的時候呼吸停止、出汗障礙、尿失禁。

※上述是由於自律神經的神經細胞被破壞而發生的症狀。

不隨意運動障礙

Myoclonus：急速的肌肉痙攣。

舞蹈運動：身體出現像在跳舞一樣的動作。

Dystonia：由於身體的肌肉不隨意地持續收縮，造成肌肉產生變形，而無法依照自身的意思活動。

脊髓小腦變性症：是以運動失調為主要症狀，病理學上是以小腦及其傳入、傳出途徑的變性為主體的疾病，臨床上是以肢體共濟失調和構音障礙為主要特徵。

大量臨床資料報告研究表明：小腦萎縮的大多數患者是屬於遺傳性的，且病情呈慢性、進展性惡化，若得不到有效的控制，很快就會危及生命。所以，一旦發現應及早用藥治療，有效地控制病情、改善原有的症狀、提高生活質量、延緩生命。但卻沒有徹底根治的辦法，屬於不治之症。

患有脊髓小腦變性症的病患發病時，身體的各個機能會開始出現運動失調的症狀。也就是說，手和腳、說、吃、呼吸的機能一個接一個消失。因為此病情呈

慢性、進展性惡化，若得不到有效的控制，很快就會危及生命。所以，一旦發現應該及早以藥物來治療，有效地控制病情、改善不適的症狀。

（以上資料作者從Yahoo奇摩網站整理出來，102/07/22）

運動神經元疾病剛開始可能只是末稍肢體無力、肌肉抽搐，容易疲勞等一般症狀，慢慢的會進展為肌肉萎縮與吞嚥困難，最後產生呼吸衰竭。依臨床症狀大致可分為兩種：

以四肢侵犯開始：四肢肌肉由某處開始萎縮無力，然後向其他部位蔓延，最後才產生呼吸衰竭。

以延髓肌肉麻痺開始：在四肢運動還算良好時，就已經出現吞嚥、講話困難的症狀，接著很快就進展為呼吸衰竭。

肌萎縮性脊髓側索硬化症會有幾個重要的病程變化：

（以上資料摘自奇摩網站）

症狀分期		臨床症狀	注意事項
第一期	症狀開始期	初期可能手突然無法握筷，或走路偶爾會無緣無故跌倒，部分由聲音沙啞開始。	需由神經內科醫師作肌電圖、神經傳導速度、核磁共振等必要檢查，以確定診斷。
第一期	工作困難期	這個階段已明顯出現手腳無力，甚至萎縮情形，雖然生活尚能自理，但在工作職場上已發生障礙。	患者需多休息，以免病情加重；並由復健科醫師提供必要復健，或由社工師協助心理調適及社會資源。
第二期	日常生活困難期	這個階段病程已經進入中期，手或腳、或手腳同時已有嚴重障礙，無法打理日常生活，像是無法自行走路、穿衣、拿碗筷，且言語已稍有表達不清楚的情況。	
第二期	吞嚥困難期	病程已進入中、末期，言語已嚴重不清楚，四肢幾乎完全無力；此外，進食時連流質食物也容易嗆到，如果不以插鼻胃管灌食，常導致吸入性肺炎。	在這一階段病患可能已失去溝通能力，可由物理治療師為病患評估所需的溝通用具，如用眼球移動或是眼瞼毛眨動所控制的儀器。此外，在國外也發展出一套語音合成功能的眼控電腦系統，可供患者與外界溝通。
第三期	呼吸困難期	若是患者於呼吸困難時，選擇氣管切開術，那麼將再也離不開呼吸器；並需住進地區性呼吸治療中心或居家照護；若是不選擇氣管切開術，則應由安寧團隊照護。	

二、妥瑞症

什麼是妥瑞症

一八八五年，法國妥瑞醫生（Gilles de la Tourette），提出八例不同於其他運動異常的病例報告，後擴充其定義並簡化名稱為「妥瑞氏症」。妥瑞症是一種具神經生理基礎毛病，目前有許多證據指向此症狀是源於腦基底核多巴（Dopamine）的高反應性。因而導致慢性且反覆不斷出現不自在的動作及聲語上的「tic」，一個接一個，由簡單動作開始而逐漸複雜。Tic就如同其短暫的英文發音一般，最常見的則為快速而短暫的眨眼睛、嘴巴、扮鬼臉、聳肩膀以及搖頭晃腦等動作而tic的類型，以下我們將分做三種類行來討論：

1. 動作型

最常見的有眨眼睛、嘬嘴巴、聳肩膀、搖頭晃腦等快速的引促動作，也會有鬥雞眼、眼球快速轉動、磨牙、吐口水、反胃嘔吐或其他口部動作。也會撥弄手指、將關節弄出聲響、四處碰東西或捏他人、無意義的以手指敲桌子。而寫字的「tic」則為：反覆寫同一個字、或寫字中一再放下筆中斷再來。除此之外，亦會有模仿他人動作、傷害他人行為以及自我傷害行為的產生。

2. 聲語型

清喉嚨、低吟、擤鼻子、以鼻吸氣、咳嗽以及大叫較為常見。其他還有喘氣、噎氣、口吃、吹口哨、模仿動物叫聲，發出字音、字節等粗魯、不雅的字句。也會重複自己說過的話或突然改變音量或聲調等行為。

3. 感覺或心理上

大部分的妥瑞症患者在即將發病前都有徵兆，譬如因為眼皮酸而眨眼睛、因

脖子和肩膀酸而搖頭、聳肩，通常都是「tic」的衝動；也有感覺到緊繃感、肌肉緊張、刺痛、甚至覺得別人癢而去抓別人的幻魅式「tic」。Tic就如同其短暫的英文發音一般，最常見的則為快速而短暫的眨眼睛、嘴巴、扮鬼臉、聳肩與搖頭晃腦等抽筋動作。

（摘錄自：王輝雄、郭夢菲，《超越又抖又叫妥瑞症》，台北一家親文化，2007，頁21—23）

傑生・維倫西亞（Jason Valencia）的詩

一位叫傑生・維倫西亞的妥瑞兒所寫的詩，他有妥瑞、過動、強迫、情障等障礙，他在十歲和十七歲的作品：

妥瑞小孩（寫於一九八六年，十歲時）

我們有時快樂，

我們有時悲傷，

我們有時被笑，

我們有時很氣，

雖然Tic天天出現時，

我們變得很另類，

請記得是疾病挑上了我們

而不是我們挑上它，

所以如果我們或抖，或叫，或咒罵，

請試著不要忘了，

不是我們故意那樣做的，

而是叫妥瑞的那個毛病在作怪。

不同（寫於一九九三年，十七歲時）

只因我不同於你？

你是誰怎麼可對我品頭論足，

一些動作和聲語，不是我故意弄出來的，

你是誰怎可害我哭，

只因你少見多怪，

你何不再多想一下？

再多看我一眼？

如果你看得穿我的外表，

看得見我的內心，

你將發現我多堅強地努力著，

對抗一些我無法隱藏的東西，

或許我亂吐口水，

或許我咒罵，

或許我一再彈我的手，

叫我如何跟你解釋這些

我自己都無法理解的東西，

是的，你深深傷了我的內心，

當我聽到你緊張的話語。

而你，我的朋友，可能需要我在身旁，

當有一天換你被品頭論足時。

記住我沒瘋，

我也不是故意惹你氣，

記住我有個怪毛病，

一個可能一直都有著的，

我不敢奢望你待我不同，

或給我許多好處，

唯一我要求你的是，

請不要離我而去。

（摘錄自：王輝雄、郭夢菲，《超越又抖又叫妥瑞症》，台北一家親文化，2007，頁195│

198）

第三篇

小人物的小故事

一、慈均

──願力換人生

慈均的童年

慈均於一九五三年出生台北市，上有祖母、父、母、兄、姐，下有弟弟，共七人，小康之家。從小體弱多病的慈均，在當時的年代，能填飽肚子就很阿彌陀佛，那有多餘的錢去看醫生，就在那經常充當蒙古大夫的父親，到藥局買針筒及藥品，回到家中，幫慈均注射使病情快點好轉（慈均至今見到針筒會有恐懼感）。

慈均從小對任何事情沒有感恩心，是一位非常叛逆的孩子，經常和母親頂嘴，埋怨母親為何要把她生下來，於人世間受苦。見到阿姨帶姐姐去看電影，

氣，就這樣跌跌撞撞過了她的童年。

會產生忌妒心，為何她不能跟著去看電影？還有常和自己過意不去，老是生悶

慈均的婚姻

慈均二十四歲那年，有一天哥哥對她說：「都已經二十四歲還不去找一戶人家嫁了」就這樣，慈均於二十五歲嫁給陳家做媳婦。慈均在家中從來沒有做過家務事，因為有一位很能幹的母親，母親書唸的不多，希望孩子們，有空多讀些書籍。

哥哥的一句話，就這樣糊裏糊塗嫁人，想不到婚姻的經營是一場很長的戰爭。

因為兩人來自不同的家庭領域，生活習慣、思想都有所不同，既然嫁為人婦，只好嫁雞隨雞，要入境隨俗。

慈均從小的體弱多病，往往會有情緒高低潮的起伏不定，孩子不聽話時，經常是棍子先打下去，再告知犯錯的理由在那裏？女兒於國中時，曾經對她說：「我非常恨你，為什麼我經常要挨打，明明是哥哥犯錯，我也要遭殃被打。」從此以後，慈均就不再拿棍子打孩子。

慈均的願力

慈均皈依佛門後，業力現前，呈現了病苦的折騰，差一點往生，因為此時刻，她的孩子一位九歲，一位七歲，正需要媽媽來照顧，所以她向觀世音菩薩發了一個願力：「只要活著，就去經營一所素食幼稚園，晚年把所學貢獻出來。」

於民國八十五年，實現她的願望。有一所一貫道開的幼稚園，要頂讓出去，全園是吃全素的幼稚園。當下慈均感恩觀世音菩薩的慈悲，終於如願。誰料想到，慈均接此幼稚園後，是她人生活著最痛苦的階段，因為是願力，所以經營起來不可能賺錢，不但賠了本錢，後續經營不善，還負債七百多萬的債務，如何清償此債務？只好把父親留給自己的土地及中壢的房子，賣掉一間，去還所欠房租和所借的款項，前前後後花了十年的時間，還清所有債務，至今兩手空空。

慈均於民國七十五年皈依佛門以後，瞭解因緣果報後，對於自己婚姻的經營，就學習慢慢放下，凡事看淡，該還人家，於今生今世還了，不要有來生來世，牽扯不清。

憑著所學的專長，於社區大學開影像讀書會的課程，給自己能溫飽，做一個知足常樂之人，帶給大家是正面的快樂學習領域，從失敗中學習到，如何去感恩及珍惜所擁有。奉勸大家，不要任意發願，一旦發了願力就要去實現，所謂：「人牽著路你不走，鬼牽的路，你偏偏跟著走」到底走對了還是走錯了，不知道。選擇對的路，走了就輕鬆，選擇錯了，走了就辛苦，你認為如何？

慈均的人生

慈均的人生是多采多姿，雖然童年體弱多病，一路也走過來，再來曾有過轟轟烈烈的事蹟，就是經營一所素食幼稚園，時間短暫，只有三年的歷史，經營不善，虧了七百萬，花了十年時間還清債務，此一幅值得留下做紀念的創作品，另外婚姻方面走的跌跌撞撞，也走過三十六年了，兒女乖巧，值得欣慰。最後以五十二歲年齡進入經國幼教系進修，六十歲以前，完成三大願望：（1）社區大學做講師；（2）出書：走不完的電影；（3）拿到碩士文憑。此願望在二○一二年完成。感恩幫助慈均的貴人，有您們真好。

人生有夢最美，能一一去築夢更棒，只要有心，堅持走下去，時間能證明一切，最後成功一定是屬於自己的。以上是慈均的小故事，雖然目前人生才走過一甲子，未來不知如何？永遠保持最大的信心，珍惜自己的生命，往前衝，只要能力做的到，堅持、永不放棄，努力地去實現它。

二、慈愛

──觀念的改變

慈愛的病痛

有天慈愛覺得她的乳房非常疼痛，痛到睡不著而醒來，第二天一早，她到醫院檢查，發現得了乳癌，必需住院觀察是否要切除。當下她覺得不可思議，為什麼她會得到此癌症？百思不解。後來回想起來，此症狀其實跟著她很久，只是她沒有發現到，至少跟著她有十年的時間。

慈愛接受手術

醫生認為慈愛必需接受手術治療，能切除的部分，就處理掉。等來年再來裝管治療它。當下要接受手術時，她很害怕。後來慈愛很勇敢面對手術治療。

慈愛生活點滴

慈愛手術後，開始改變她的生活及飲食，以前她煮飯菜一定要有排骨燉湯、魚、肉……等高熱量的食物，等她生病以後才知道，她的生活飲食出問題，還有要改掉不愛運動的習慣，人要健康，生活飲食很重要，再來情緒也很重要，不要經常生悶氣，改變觀念很重要，先改變自己，在去要求別人，否則你會活著很痛苦。慈愛自從改變自己的觀念以後，生活很平靜，以前碰到不如意事情，會生氣，現在會用平常心去對待。

三、慈悟

──父母的功課

事情的發生

當帶著老二做復健時，接到老大幼稚園老師的來電：「你兒子忽然身體捲在一起，又不是抽筋的現象，請你趕快來園所。」此時，我趕快到幼稚園，見到兒子帶著去醫院，起初醫生認為是感冒，後來輾轉才知道，原來兒子得了妥瑞氏症。

怎麼可能才幼稚園大班的孩子，老天爺在懲罰我嗎？還是考驗我，給我功課做。已經有一位需要做復健的兒子，又來一位，我的太太聽到此信息，哭了好久。

如何面對它

聽說運動可以治療此病症，雖然不是百分之一百成功，那就來試一試，學直排輪，運動或許可以分散兒子對此病症的注意。

兒子對此運動很有興趣，不排斥。還有當他聽說有人跟他一樣，不能吃巧咖力時，他像是遇到知音，終於有人跟我是同一國。

一路走下來

現在孩子是國中生，每當考試他也會自我要求，可是往往達不到標準時，他會很氣餒，為什麼是這樣？我已經很努力。此時做父母，就要和他溝通，爸爸知道你已經盡力，放輕鬆心情，你才會快樂！這就是老天爺給父母的功課。

家中有此病症的孩子，父母的角色、功課要做的好，孩子才不會有壓力及自卑，凡事靠自己，珍惜當下所擁有。

四、慈平

——醫院小插曲

年輕人的故事

當我發生車禍住進醫院時，給我印象最深刻，是有一位年輕人的故事，他說弟弟非常討厭他，因為媽媽很疼他，在家中，只要哥哥做錯事，媽媽就罵他，所以弟弟從小就不喜歡他。

想不到他住進醫院，知道自己得到癌症時，弟弟反而傷心、擔心，而不是歡喜、高興、這就是所謂的手足之情。

老年人的故事

另一則故事是一位老人，當他聽到得癌症一剎那時，想一想，沒有關係，反正我都已上了年紀，人生活的時間也不多，和癌症共生存，面對它。此時觀念改變了，生活就沒有壓力，更自在，聽醫生的指示，按部就班，雨過天晴，心情自然豁然開朗，根本看不出是得癌症的人。

五、慈誨

——事實的呈面

孩子的幼稚園階段

孩子上幼稚園小班時，每次放學回來，發現孩子的身上經常帶著瘀傷回來，問他，總是回來：撞到桌子。此時，我警覺到是否孩子出了問題。經過就醫評估後，確定孩子是一個特殊的孩子。

我當下跟幼稚園溝通並取得基本共識，我的孩子午休，可以不用睡覺，只要他不干擾到其他孩子。每當幼稚園午休時間，全園老師開會時，就會請隨車老師來照顧孩子。隨車老師強迫孩子一定要躺下來睡覺，當孩子躺下來時，便咳嗽不止，引起隨車老師的不悅，進而以打方式處罰他，孩子模仿老師的打法：前

胸後背胡亂打一通，所以孩子開始懼怕上學。

為了幫孩子去除上學的恐懼，再加上就醫評估得之孩子注意力的缺陷，達到最嚴重的程度，伴隨其他多方面的症狀。我到幼稚園找園長，溝通如何協助孩子，向園方提出我的疑慮，並陳述孩子特殊情形，園長說：等孩子長大，就沒事了。

孩子的童年

自從他懼怕上幼稚園後，我就沒有讓他上學，留在家中自己照顧，才發現他有些問題，後來診斷出來是感覺統合失調，因為他在幼稚園小班的階段，幼稚園老師不接受他的特別，甚至怪我太緊張，叮嚀我別因此造成孩子的不安，而尊重專業的結果。當下錯失了黃金治療期，再來的階段，走的非常辛苦。

直到他上小學前，他的學習成長領域，一路都是我伴同他，增經帶他去學溜冰時努力、用心地去學習。

我內心比較難過，我的孩子四肢健全，為何當他穿上溜冰鞋時，動作卻似腦麻的孩子。無意排斥這類特殊的孩子，心中的不捨，淚水頓時奪眶而出。這也是促成我走入志工的行列無悔。

渡過了童年時期

只要用心、努力去教導及陪著成長，辛苦的成長期，是會走過來，可是還是不能停下來，小學六年的階段，我還是陪著孩子走過來，現今他已經上國中，我還是不敢掉以輕心，深怕有些閃失，就發生事情。

當家中有位特殊的孩子，父母所付出的辛酸，不是外人所能體會到。

第四篇

師生互動的園地

一、麗卿老師的教與學

（一）參與公民素養論壇週

1. 新楊平社區大學九十九年一學期公共論壇

時間：九十九年十一月五日，晚上七點至九點

地點：瑞埔國小

片名：是桔醬的滋味

時間永遠是不等人，一轉眼又是本學期第九週公共論壇，此次是由星期五在瑞埔國小上課的班級，全集中於一間教室，大家一起來上公共論壇，談公共事。

電影片名是桔醬的滋味，見此片名，大家有點無煞煞，等到欣賞完此影片，被劇情感動到，掉下眼淚，天底下，只有父母的愛是最偉大，還有孩子的孝順是給父母最大安慰，此影片最後的結局是美滿的。

此影片給我最大的感想是：趁著父母還健在時，多盡孝道，平時多跟父母問寒虛暖，凡事要把握當下，否則後悔已經來不及了。感謝來參與此公共論壇的行政人員、老師及學員，此場的人數能擠滿整個教室，見到每位參與者欣賞影片時的投入，感到很欣慰，因為一支好的影片，值得大家來欣賞及討論，我想每位欣賞者欣賞完的心得都有所不同，能夠提出來大家一起分享討論，更是不容易。

最後我們大家要學習劇中的媽媽一樣刻苦耐勞的精神，也就是客家人勤儉持家的優良傳統，生活才會多采多姿，人生沒有留白。

2. 新楊平社區大學一〇〇年一學期公共論壇

主題：愛地球與全球暖化

時間：一〇〇年五月八日

地點：楊梅埔心瑞埔國小

每個人都會說：「我很愛地球」，可是當您有時在無意間破壞地球，自己並不知道。

今天的公共論壇主題：愛地球與全球暖化，聽到專家的演說，使我們又深入進一步深入瞭解，原來全球暖化，和畜牧業也有關係，我們平常吃掉的肉食，也會造成環境的污染，每人如能吃素一天就可以減少五公斤的二氧化碳排放量。要節能減碳，要先從自己做起。

（1）不吃肉；（2）騎單車；（3）少消費，三項對於全球暖化議題做討論，可是我認為：以上只有食、行、衣，少了住方面的討論，其實住的方面對於全球暖化也很重要，例如：電源的使用方面，尤其e化時代都是靠著電力，如何研發省電技術或替代能源的開發，才能達到節能減碳的效果、幫助地球。

很多事情是環環相扣的，宣導很重要，實際身體力行也很重要，想要改變世界，就要先改變自己。如何落實？就要靠大家努力去宣導，由本身先做起，別人就會跟進。想要給未來子孫一片淨土，就要靠大家一起來努力，不管任何一方面，食、衣、住、行。我們還是要感恩這些不為人知默默付出的宣導者，您們辛苦了！最後還是要感恩新楊平社區大學，所有的工作人員，您們辛苦了，每學期

對於公共論壇的安排，無論是課程、講師及其他各方面的用心，均使大家受益匪淺滿載而歸，感恩您們的付出。

3. 新楊平社區大學一〇〇年二學期公共論壇

主題：老街溪的呢喃

地點：楊梅埔心瑞埔國小

時間：一〇〇年十一月四日

每學期的公共論壇都會有不同主題的呈現，因為地球暖化愈來愈嚴重，所以公共議題的探討就會逐漸跟環保議題相關。這學期場次所安排得是新楊平攝影班所拍攝下來的影片「老街溪的呢喃」，希望藉此影片的宣導，喚起民眾對於溪流的愛護，不是只有此次所提的老街溪，其實所有的溪流都要去愛護它，共同維護保持乾淨的溪流，留給大家清澈的溪水。

當天參與的學員很熱絡，擠滿了整間教室，此影片為記錄片，片長二十分鐘，影片內容並沒有像欣賞電影影片那麼精彩，但它確是一支非常值得去宣導的影片，拍攝下來的影片參加比賽能得獎是值得喝采，可是如果只拿來比賽用，而

不去做更有意義的宣導活動，就失去了它存在的意義，以及其拍攝影片宣導環保理念的重要目的。

感恩當天學員們的熱情互動，當他們看完此影片就會想到，原來我們四周的環境是一天一天逐漸被污染的，如何還給大地一片淨土，是每個人都應該要實際去思考及行動的，不但應由自己做起，還要擴及影響周遭的親朋好友，提醒大家，不要再危害荼毒地球，喚起人人維護地球的生命，您就是功德一件。

「老街溪的呢喃」就是提醒大家不要忘記大地之母，所給予我們的美麗乾淨的河川，我們要愛惜它、珍惜它。既然已經發出聲音就要做到，大家加油！

4. 新楊平社區大學一〇一年一學期公共論壇

時間：一〇一年五月七日

每學期第九週為公共論壇週，感謝新楊平社區大學的用心籌劃，每個場次的主題均是如此的精彩，使學員收穫滿載而歸。

例如：此次公視提供的影片：「博浪」、「戀戀木瓜香」，及客委提供的客家影展「鄭榮興精緻客家大戲——仙遊記」，都是不錯的影片。「博浪」是針對生

命的意義來討論，當家中有人得了小腦萎縮症，家人如何陪伴他走完人生之旅？互相尊重，

「戀戀木瓜香」是探討客家婆婆與越南媳婦彼此間的相處之道？互相尊重，

最後就會迸出的火花，是如此和諧、美滿是極富創意的婆媳的作品，「戀戀木瓜香」。

「鄭榮興精緻客家大戲——仙遊記」，使大家欣賞如此專注，融入劇情裏，彷彿自己是劇中的人物。好的影片不怕沒人來欣賞，只怕不知道有如此好的影片。感恩大家如此熱心的來參與公共論壇。有您們的參與真好，活動才能圓滿地完成。

後記：感恩勝波老師的學員，熱情參與「鄭榮興精緻客家大戲——仙遊記」的場次，在此向您們一鞠躬說聲：「謝謝您們」！

5. 新楊平社區大學一○二年一學期公共論壇

時間：一○二年四月二十九日

地點：楊梅市富岡國小

主題：影片賞析「森之歌」

記得九十九年終身學習週，排了一場公共論壇於富岡火車站放映電影，當年第一次到富岡這純樸的小鎮，就深深喜歡它。出生於台北市，又長居台北市五十年，每日眼目所及都是高樓大廈的水泥森林，大多數人心胸都是狹窄的，想不到來到此小鎮，人情味濃厚，這才是陶淵明所說的世外桃源。

感恩新楊平社區大學此學期的公共論壇又安排我來此為大家服務，謝謝您們大家給我機會，猶如嫁出去的女兒回到娘家來，「溫馨」。

今天的公共議題和環保有關，雖然是記錄片不像劇情片吸引人來欣賞，但此部影片的內容卻可以引發我們省思很多問題：

第一，山林的不當砍伐及開發，會造成環境生態破壞及土石流問題，更會危及周遭人們居住環境的安全。

第二，如出門在外，若大家都攜帶環保筷子，則可減少商人去砍伐樹木來製作竹筷子的機率。

還有許多問題點的討論，教育的問題，每一個人從家庭教育做起，就可以延伸到社會層面。還給大地一片淨土，人人有責，當森林唱出來的歌聲，是哀歌、淒涼，我們就要留意，努力地使它變成好聽的「森之歌」，大家生長在此土地，

（二）電影藝術下鄉走透透

是快樂、幸福、美滿，請珍惜它，您認為呢？

1. 新楊平社區大學免費電影

（1）電影賞析：大樹電影院、藝術下鄉

時間：九十九年三月十九日

地點：楊梅埔心里福德土地公

　　大樹電影院於九十九年三月十九日，在楊梅埔心里福德土地公廟旁放映，為本學期第一場的開跑，承蒙靖影和她夫婿廖先生的熱心幫忙，使此次活動能於當天圓滿完成，感恩他們夫妻倆。

　　每次的電影藝術下鄉最怕是沒有人來捧場，雖然是免費電影放映，可是來參與的人還是稀少，是社會的變遷造成文化的低落？抑或是科技的進步，使大家的觀念改變？反正我在家裏，從電視上就可以欣賞到，何必走出戶外去欣賞。您們

可曾想過，您在家裏從電視上欣賞的影片和戶外觀賞有何不同？為何不走出來嘗試一下戶外大樹下欣賞電影的樂趣？朋友、心動不如行動，趕快來，還有好幾場放映會等待您的蒞臨參與！

感恩今天蒞臨現場的里民，沒有您們的參與，此場大樹電影就顯得空洞，另外非常感謝「慧娟」送來新楊平社區大學的旗幟。我相信「天公疼憨人」，不去計較，傻傻地去做，總有一天，「大樹電影、藝術下鄉」一定會留給很多人留下美好的回憶。

後記：當電影結束時，有位教美語的老師抱著兒子蒞臨現場，問了一句話，您們是每一天都會來放映嗎？會，因為可以走入社區和里民互動，此次活動為什麼知道的人不多，是我們得宣傳不夠，我們加油再加油，努力再努力！

2. 新楊平社區大學免費電影

（2）電影賞析：大樹電影院、藝術下鄉

時間：九十九年八月七日

地點：楊梅埔心瑞塘里

片名：海角七號

此次的藝術下鄉於八月七日父親節前到楊梅埔心瑞塘里放映「海角七號」影片給里民欣賞，要非常感謝「陳玲玉」的熱心及用心幫忙，使電影賞析能如期舉行。

當天，玲玉和老公張先生到埔心火車站來接我們，因為玲玉事前已經把場地都勘察好，還來打電話問我：投影機的電是用多少伏特，從此處可以看出她的細心和用心，她還考慮到如果下雨，就到活動中心去放映電影。到了現場，不但場地大，放映的地方非常理想，有很棒的一面牆，不需要布幔，只要投影機投射到牆壁就可以。

里長還很抱歉及客氣說：因為廣播器還沒有維修好，來參與的人不是很多，非常抱歉，感恩大家，能來參與此項活動。我還要感謝里長給我此機會來和社區里民結緣，還有謝謝里長放映前發宣傳單及貼公告，雖然場地大，看起來人不是滿滿，來來往往五十幾人來參與，能夠欣賞電影和大家互動，已經很棒了！

藝術下鄉、電影賞析的目標，就是要里民們，慢慢從家中走出到戶外來，和大家互動，互相認識，互相關懷。我們要秉持「堅持、永不放棄，一步一腳印」

3. 新楊平社區大學免費電影

（3）電影賞析：大樹電影院、藝術下鄉

時間：九十九年八月十一日

地點：楊梅瑞溪里公園

片名：回來安平港

楊梅瑞溪里是一個新的里，當瑞溪里里長知道我在瑞塘里放影片給社區里民欣賞，她也邀請我到她們瑞溪里放一場電影給里民欣賞，我們就決定於八月十一日晚上七點在瑞溪里的公園放一場電影；沒有收費，純義務，老師也沒有車馬費，為了落實社區大學，走入社區和民眾互動，也只有以電影藝術下鄉，讓人們回憶起三十年代的野台戲。

記得三十年代的野台戲，那時的農業社會，大家務農後的休閒就是欣賞野台

最後的成功一定屬於您自己的精神。朋友們！我們大家一起努力，藝術下鄉、電影賞析，能使每一個人從家中走出來和我們一起欣賞電影，一起歡樂，相聚在一起，享受多姿多彩的人生。

戲作為娛樂，當時科技不發達，也沒有電視可以欣賞，只有野台戲，可以使村民大家休閒時，搬張椅子到，住家外頭，大家坐下來欣賞。想起小時候，我就是其中之一，知道那一天有人要來演野台戲，就會在那一天，特別拿一把椅子跑出去欣賞；回來時，經常被哥哥經常罵我沒水準，可是、這卻是早期台灣鄉下特有的文化。

想不到走入社區大學教學後，也有機會拿著投影機，走入社區放映電影和社區里民互動，感謝大家給我機會和您們互動。只要您們能從家中走出來，不管是看電影或聊天，您們都是一群很棒的里民，因為能走出來大家互相認識及關懷，博感情，這是住在城市享受不到的互動，只有在此地才可以享受到的熱情。

抱著感恩心，謝謝「陳玲玉」的引見，認識瑞溪里里長，「黃靖影」及其夫婿的支援，當然還有里民們的熱情參與捧場，謝謝您們，有您們真好！

4. 新楊平社區大學免費電影

（4）電影賞析：大樹電影院、藝術下鄉

時間：一〇〇年二月十七日

地點：平鎮市鎮安宮活動中心

片名：桔醬的滋味

「電影在家欣賞就好，為什麼要到外面去欣賞？」這是平鎮里長劉里長請該里居民來欣賞電影的反應；感謝劉里長的用心安排此場機會，給我「藝術下鄉去放映電影，給社區里民欣賞」，「永不放棄，堅持走下去，是我人生旅程，面臨最大的考驗」，古云：「戲棚下站久就是您的！」，我相信，有一天會成功。

（只有我這種傻子才會去做這種事情，既沒有車馬費，吃力又不討好，憑著一股傻勁，憨憨地做上天永遠天惜憨人。）

今天放映的這部影片「桔醬的滋味」，是一部很棒使人感動的影片，欣賞完了以後，感觸很深，故事結局是好的結尾，呈現孩子對於母親親情是肯定，母親對於孩子付出是無怨無悔。

感謝來欣賞電影的里民們，雖然不是「高朋滿座」，也有三十人左右，能來參與此項活動，要感謝他們，「有您們真好！」，因為您們的參與，此次的活動，才能圓滿完成。

後記：最感謝是我新楊平社區大學的志工：黃靖影及學員范桶妹，尤其是桶

妹的熱心和里長接洽、溝通、貼海報；還有埔心的志工社長：陳玲玉及平鎮市民大學的前志工社長陳雪梅，一一致謝，再來就是謝謝我自己和夫婿「茂焜」，以及我八十四歲的母親也一起參與此項活動。

5. 新楊平社區大學免費電影

（5）電影賞析：大樹電影院、藝術下鄉

時間：一○○年二月二十五日（五），晚上七點至九點

地點：瑞塘里巡守隊總站

片名：桔醬的滋味

一部好的影片，吸引人的地方就是百看不厭，連小孩子都乖乖地坐著欣賞，而不會亂跑。最近到埔心社區放的影片：「桔醬的滋味」，使社區里民跟著劇情起伏，不但現場有人跟著影片中的人物呼應，連孩子都乖乖地坐著欣賞，也沒有吵著阿婆說：回家。

此影片感人之處就是母子的親情、勝過女朋友的虛榮心。想一想：母親從主角小時候開始養育、教育他，長大成人，所花下的心血、時間、金錢，數也數不

清。為了能讓兒子在家鄉的生活起居和紐西蘭一樣，而自己親手蓋了一間和紐西蘭一樣的房子，當兒子告訴她要到紐西蘭結婚定居、需要三百五十萬元時，做母親的雖然當下失望，可是不失母親的本性，她還是想成就孩子。決定將自己市值三百五十萬元的房子賣了，給兒子當結婚賀禮；還好最後當兒子送母親到車站時，見到母親的背影、突然感悟，發現母親老了，需要人照顧，終於清醒，警覺陪伴母親的時間不多了，當下捨棄高薪及交往多年的女友，返鄉陪伴母親同住。

所以一部好的影片，尤其是現今的社會，老人越來越孤單，孩子長大了，都外出工作定居，不想回鄉探望老人家。可是也不要灰心，凡事隨緣，當您的孩子離您越來越遠時，您就要規劃未來人生及目標，找出自己有興趣且想投入的事情，最簡單的方式，就是來參加社區大學的課程，不但不會寂寞，可以結交到很多好友，又能學習到很多知識領域的知識，生活不但充實，結果也視您所料想不到的，讓您擁有彩色的人生、重拾昔日的光彩。

後記：還是要以感恩的心，謝謝幫我聯絡里長，使我能有因緣來此放映電影和社區里民結緣的「陳玲玉」，感謝「黃靖影」和其夫婿廖先生的多方協助，最

來欣賞省思，尤其是富教育意涵的影片，更應該宣揚出去，使更多人

後還是要謝謝里長發動社區里民來欣賞電影。還有里民們的熱情參與，有您們真

好！麗卿老師再次向您們一鞠躬說聲：「謝謝您們」！

6. 新楊平社區大學免費電影

（6）電影賞析：大樹電影院、藝術下鄉

時間：一○○年四月八日（五），晚上七點至九點

地點：楊明國中

片名：桔醬的滋味

　　秉持為社區服務的精神，本學期（一○○年一學期）電影賞析第三場藝術下

鄉於楊梅楊明國中校門口放映，感謝新楊平社區大學行政人員義軒、紫瑗……

等，還有王興邦、靖影和其夫婿廖先生，以及參與此活動的所有人朋友。（蕭老

師帶領朋友來共襄盛舉此次藝術下鄉）感恩您們！

　　地點不同，來欣賞影片人潮也有所不同，當天電影放映是（桔醬的滋味），

一部好的影片，使人百看不厭，而且愈看愈有心得可分享，看到影片中的母親為

了兒子，無怨無悔的付出，還有兒子終於體認到母親為他所做的付出是如此之偉

大，這就是所謂的親情，是金錢買不到的。

最近在網站看到一位大學生拍了一段六分鐘「天堂午餐」影片，影片中的兒子煮了很豐盛的午餐，給母親用餐，此時刻的用餐，是祭拜母親，想想當母親在世時，他並未好好孝順她，待母親過世後再煮一餐豐盛的午餐祭拜她，往事如雲煙，都成為回憶及追憶，後悔已經來不及。

要經常提醒自己：「把握當下，珍惜所擁有。」人生的選擇要正確，不要經常做些後悔莫及的事情。以此和大家共勉之。

7. 新楊平社區大學免費電影

（7）電影賞析：大樹電影院、藝術下鄉

時間：一〇〇年九月十六日

地點：楊梅埔心福德土地公

片名：牛鈴之聲

經常心存感恩的人，是最快樂的人，首先感謝我電影賞析志工黃靖影夫妻，每當電影要藝術下鄉，他倆一定到現場幫忙，把布幔架起來，使來欣賞的社區里

民，有如走入電影院，免費欣賞一場非常棒的電影，又是免費。

再來要感謝的人，是共同來參與朋友，除了我的學員外，就是社區里民，他們能從家中走出來欣賞影片，值得鼓勵。所以每走完一次藝術下鄉，心中就充滿快樂感，因為有這麼多人能來互動，使他們的身、心、靈得到意想不到的收穫，身、心、靈建全、快樂，又怎麼會有憂鬱症疾病的產生，人生永遠充滿豐富的色彩。

我猶如劇中的老牛，堅持、永不放棄，只要傻傻地、繼續的走，大家都能聽到我發出的聲音，而支持我的課程：「電影賞析」，那時我就成功了，再次感謝您們大家給我機會，及如此棒的舞台。

8. 新楊平社區大學免費電影

（8）電影賞析：大樹電影院、藝術下鄉

時間：一〇一年七月六日（五），晚上七點至九點

地點：平鎮市新英里社區

片名：咿依拇指精靈

感謝公視提供影片，電影賞析在此年度七八月份共有八場藝術下鄉活動，還有提供放映影片的場所：平鎮市新英里和熱心公益的張文瑞里長。（九十七年電影賞析第一次藝術下鄉，就在新英里，感恩張里長的熱心及做宣導。）今天（七月六日）為第一場放映演出，喜愛看電影的社區里民還真多，尤其正逢放暑假，大家一起輕鬆一下，增加彼此的感情。一個人在家欣賞電影和大家在一起欣賞就是不一樣。

大家一起欣賞電影完畢後，還可以一起討論劇情及心得分享，可以從影片中去延伸及省思此影片給我們的啟示是什麼？比對生活中所發生的點點滴滴作為討論？哇！有這麼多好處！大家應該樓上約樓下，一起來欣賞電影，又是免費，也不需要坐車出門，好處多多。

以下是我欣賞影片的心得感想：

本片內容敘述一位研究鳥類的老先生，撿到一個臉和腳長得像人類，卻生出鳥類翅膀的小女孩，並把她帶回家照顧，因而展開一段和此小女生共同生活的旅程。最後，當小女孩振翅飛上天空，因而失蹤時，老先生和他太太棄而不捨地追尋，最後終於找到又使她飛回天空的精神，值得我們學習。誠如我們遇到困難時

一樣，要勇敢面對它、並努力想辦法去解決一樣。就像聖嚴法師說的，遇到事情時就要「面對它，接受它，處理它，放下它。」如果該做的都做了，最後還是無法獲得圓滿，那就「放下它」吧！「人類之有苦惱，是因為缺少了智慧；人之間有紛爭，是因為缺少了慈悲。」「讓別人快樂是慈悲，讓自己快樂是智慧。」而老先生夫妻倆對小女孩的快樂而感到快樂。這就事「慈悲」與「智慧」的體現。共勉之。天下無難事，只怕有心人，有心就能完成任何事情。

9. 新楊平社區大學免費電影

（9）電影賞析：大樹電影院、藝術下鄉

時間：一〇一年七月十三日（五），晚上七點至九點

地點：平鎮市新英里社區

片名：1.怪獸愛包子；2.閃亮媽媽；3.白日夢；4.熊熊愛上你；5.小水滴的奇幻旅程

哇！時間未到，已經有一群小朋友等著看電影，有了前次掛布幔的經驗，今天的布幔很快地就掛了上去，螢幕就像在電影院欣賞電影一樣。今天的片子很合

孩子們的味口，連走動都沒有，從頭看到尾，很認真欣賞，欣賞完電影的有獎徵答，大家搶著答，連大人都跟著搶答。

我想，今天才第二場，八場放映完，大家一定都認識我（游麗卿）了，新楊平社區大學電影賞析老師。什麼是行銷自己最好的方法，就是去爭取機會走入社區和里民大家互動，雖然沒有一毛錢的車馬費可以拿，可是做了感覺內心很歡喜，大家能抽空出來欣賞電影，大家一起互動，聯絡彼此的感情，就是一件快樂地事情，連里長都要自己掏腰包拿錢去買飲料，請里民喝。

後記：里長下南部趕不回來，可是他還是很有責任感，交待別人，時間到一定要廣播，不能使電影冷場，感恩您里長，還有一起來欣賞電影的里民。

10. 新楊平社區大學免費電影

（10）電影賞析：大樹電影院、藝術下鄉

時間：一〇一年七月二十七日（五）晚上七點半至九點半

地點：平鎮市新英里社區

片名：1.到外婆家FUN寒假——我在邦嘎的表哥表姊；2.上不了天堂的狐狸

今晚（七月二十七日）新英里放映電影，因為機器差一點故障，現場有卻引起一位媽媽的反應是：「您們該去換一台機器。」當下聽了差一點掉下眼淚，筆者是義務替公視宣傳影片，沒有拿任何酬勞或車馬費，機器也是我自己為了跑社區放電影給里民欣賞，花了四萬元買的，出錢、出力、出時間，得到如此的回應，人家還以為我游麗卿得到了多少好處？天底下大概我是傻瓜一個。

為了讓社區里民在此暑假能有娛樂，幫里民向公視爭取，此次，藝術下鄉巡迴公演，以平鎮市新英里，為一個據點：希望將快樂帶給大家是，或許上述心態只是少數人的想法。最後還是要感謝新英里的張里長及一起來欣賞電影的里民，有您們真好！感恩再感恩！

11. 新楊平社區大學免費電影

（11）電影賞析：大樹電影院、藝術下鄉

時間：一○二年五月二十四日

地點：楊梅上湖活動中心

片名：野蓮香

再次提著投影機，走出富岡火車站，感覺真好；記得第一次來富岡火車站藝術下鄉，當年的火車站沒有電梯，樓梯非常狹窄，提著投影機，走路非常吃力，現今走來非常輕鬆，感恩喔！

答應林美蓉老師要來上湖活動中心，放映一場與新住民有關的電影，今天終於成行。見到這些新住民夥伴，白天在職場上班，晚上走出來上課，精神值得欽佩；她們離鄉背井，嫁來台灣，如果不走出來和社區的里民互動，不能成長自己。將心比心，我們本國人也要和她們一樣，從家中走出來和社區里民互動，才跟得上時代，尤其現今E化時代，更需要和大家一起互動。

今天的影片，引起大家的共鳴：無論您是本國人還是新住民，達成的共識就是，人與人之間：「以誠相待，尊重彼此；不要有你、我之分，和樂相處。」再次感謝美蓉老師給我此機會藝術下鄉，能走入社區和大家一起互動。期待下次有因緣再來，感恩您們大家的參與，有您們真好！

（三）凡走過必留下痕跡

1. **HaKKa麒麟　幸福平鎮　二○一○客家踩街嘉年華**

時間：：九十九年九月二十七日

今年的「二○一○客家踩街嘉年華」於九月二十五日下午登場，每年舉行此項活動，在於展現客家的文化精神，及傳承和土地的認同及族群的融合。

感恩「陳玲玉」給予我和夫婿（茂焜）能參與這次的踩街活動的機會，這是我第一次參加踩街活動，雖然不是客家人，可是只要我有時間，我就樂於參加任何活動，因為人家給我們學習的機會，為何不把握住！

此次我們代表新楊平社區大學參與此項活動，我們夫妻倆一早七點鐘就到大溪參與大漢溪河川日去撿垃圾，走了一早上大溪之行，下午又跟著參與踩街活動，一整天的活動走了六至七小時，雙腳已經不聽使喚了，真的是值得難忘及回憶一天。

「天公永遠疼惜憨人」陳玲玉的用心領隊，加上團體配合演出，終於拿到前三名，團結就是力量，很多事情不是一個人就能完成，一定要集合大眾的力量，才能圓滿成功地完成，還有我們要學習彌勒佛的大肚量，俗語說：「有量就有福」，何必斤斤計較，能得名是大家的榮耀；不能得名，也很光彩，整個街上都在欣賞我們，那也是值得讚賞，尤其這個街踩下來是兩三個小時，你說不累那是騙人，除非平常就已經有被訓練，否則不簡單。

最後還是用感恩的心，感謝所有參與此項活動的所有人，謝謝您們！

2.「活到老、學到老──人生七十才開始」

時間：一○○年一月十四日

「我的名字叫：游李昭玉，人生要活到老學到老，我今年八十三歲很榮幸，參加這課程，希望我有健康的身體繼續學習下去。」以上是我的母親在參與筆者「電影賞析」的自我介紹。

原本住在台北的母親，因緣成熟而來中壢住在我家，才在於這學期（九十九年二學期），有此機會先來參與我的課程「電影賞析」，每次上課時間一到，她

就穿好衣服等著我帶她去上課，見到此情境，像我小時候，等著母親帶我去上學一樣。這就是人生的學習，不分年齡，只要以有心去學習，人生就是彩色的。

時間過得真快，學期結束了，母親以長青的年齡上台去領獎，當她接到此獎項時，終於圓她小時未能讀書的夢，經常聽她提起小時很想唸書，因為外公重男輕女，只給男孩唸書，女孩要做家務，所以她一直很遺憾沒有拿到高學歷。

感恩新楊平社區大學，能有此「電影賞析」的課程，使母親在學習時間沒有壓力，和其他學員間的互動是那麼融洽，有談不完的電影情節，聊不完的話題。

所謂「活到老、學到老，人生七十才開始」，您認為呢？

3. 新楊平社區大學：電影賞析聚餐

時間：一○○年十二月二十四日

地點：楊梅埔心瑞埔國小

學期又近尾聲，有開始就有結束。學期結束並不代表課程的結束，而是讓我們做省思及檢討，哪裏需要改進？以作為下學期課程的改進，達到好還要更好的目標，才有進步的空間及領域和成就感。每學期結束會有班級的小聚餐，學員每

人都會提供一道菜來分享，不管菜色的好與壞，心意到是最重要，再來就是藉此機會聯絡學員間的感情，談天說地，無所不談，更加深彼此的瞭解，如電影中的情節一樣，此時是快樂感，因為吃下去的佳餚是溫馨，充滿著幸福，每位學員是那麼用心地準備，被愛是幸福，給予他人愛、也是幸福，誰說人間沒有愛，到處充滿地愛，尤其在這耶誕佳節前夕，大家歡聚一堂同樂，人生是彩色地。

最後以感恩的心，感謝大家對於電影賞析課程的鼎力支持，使此課程得以永續經營下去，靠著大家一起努力來耕耘，雖然結的果實不多，我相信在大家共同團結來經營，未來的果實會成長很多，而開出美麗色彩的人生！等大家一起來感受分享。

4. 感恩的心

時間：一○一年一月十七日

當從信箱收到台北圖書館文山分館寄來二○一二年全體的賀卡時，心中充滿地是喜悅與感恩，記得九十三年彩鸞老師在此領域，開了「影像讀書會領域」，是看電影及分享劇情，再把它用自己的想法，繪畫出來，走的是親子領

域，時間過得真快，一眨眼已經進入一○一年。當年彩鸞老師告訴我，雖然沒

有講師費，只要有人請我們去，時間許可，就要堅持走下去。

我永遠記得：「人家給您機會，就要把握住，不要計較多少報酬，因為上天

一定會給您一口飯吃，只要您努力地付出，老天爺不會虧待您！」就這樣一路走

下來，沒有計較，只有想辦法去選擇好的影片，和孩子們一起分享，只要孩子們

願意來，就很高興，那種喜悅，是金錢買不到的。

雖然住家搬回中壢，還是稟承對教育的熱愛，還是會有固定時間，回到此地

方（台北圖書館文山分館），和孩子互動。

若您的孩子對於電影賞析有興趣，可以到台北圖書館文山分館，去報名，下

學期是三月份開始，一個月只有一次，可以從台北圖書館文山分館的網站去搜

尋。感恩大家，祝福每個家庭是愈來愈好，親子的關係更加融洽。

5. 新楊平社區大學：世界河川日活動

時間：一○一年九月二十二日

地點：中壢老街河川教育中心

一〇一年九月二十二日，新楊平社區大學所舉行的世界河川日活動圓滿落幕。感恩當天來參與筆者所主導的「老街溪河川電影院」的夥伴們，把電影院擠得水洩不通，大家對於環保議題的重視，值得慶幸，我們的地球就有重生的希望，每一個人多盡一份心力，到最後會獲得美好的收穫。

「當水離我們愈來愈遠」影片觀後心得分享，大家的回應是那麼熱絡，水跟我們的生活息息相關，您一天可以離開水生活一天，長時間沒有水您就存活不下去，污染的水您敢喝嗎？身體健康亮紅燈，不但苦了您自己，健保局的藥物支出又要增加。為何平常不做好防患措施，當事情發生時，再後悔，已經來不及了。

想要擁有健康的身體，觀念非常重要，觀念正確，就不會給自己帶來煩惱，尤其在環保方面，自己也要有判斷能力，不要道聽塗說，跟著人家亂投藥，社會上有些人為了自己的利益，告知您他所賣的產品，非常好，吃了很健康，結果吃了愈來愈多人傷肝或洗腎，錯誤的觀念，致使您遺憾終身，伙伴們該醒醒吧！

最後還是要以感恩的心，感謝那麼多人為了大家的健康及挽救我們的地球，默默地付出，辛苦您們了！

6. 新楊平社區大學：電影賞析感言

時間：一〇一年十二月三十日

一〇一年接近尾聲，迎接新的一年來臨；電影賞析在本學期（一〇一年二學期）畫下句點。迎接（一〇二年一學期）非正規認證通過的「影像中的生命故事」新課程。感恩國立師範大學所有評審的老師給我的鼓勵及支持，期盼個人未來的電影課程能夠朝更富有創意的理念領域拓展，在學術方面的課程能突破以往的刻板印象，使學員能輕鬆、快樂學習，分享自己所聞，所見，所思，所想各方面的領域，發揮出來。

在新的一年，新的課程，歡迎對於此電影有興趣的夥伴，加入我們的行列！感恩參加電影賞析課程的舊學員，繼續參與新的課程，有您們真好！時間改為每週一晚上七點至九點地點不變楊梅埔心瑞埔國小。麗卿在此以虔誠的心，再次謝謝您們的共襄盛舉。

在此新的一年祝福大家平安喜樂，蛇年行大運，心想事成，事事如意！

7. 新楊平社區大學一○一年二學期結業典禮

時間：一○二年一月六日

地點：楊明國中

首次結業典禮時間超過中午十二點鐘以後，才圓滿成功地結束。大家太優秀，頒獎就花了很多時間，不輸給表演者的時間，因為它也是活動中一項人人愛的活動，使節目進行中增添了不一樣的光彩，這可從每位領獎者身上可以感受到。

想要行銷自己的課程、讓大家認識你，就要下很多功夫及努力，用心去經營您的課程，時間可以證明一切，無論是學術類、藝能類……等，如果不去多學習及充實自己，學員的眼睛是雪亮，就不會選擇您的課程。

每個人都帶著歡笑聲及高興的心情來參與，今天結業典禮，場面是很熱絡，大家可以相聚在一起是件不容易的事情，新年新希望，希望在此蛇年行大運的一年，每位夥伴都平安喜樂，福氣永遠跟著您，事事如意！

8. 新楊平社區大學：深耕社區——二〇一三年藝術下鄉暨埔心富岡區招生博覽會

時間：一〇二年二月二十八日

地點：楊梅埔心瑞塘活動中心

當二〇一〇年在楊梅埔心瑞埔國小舉行過大型藝術下鄉後，事隔多年，如今被大家選上埔心教師會長，為了能提升每個班級參與人數，經過大家開會討論，決定於今年（一〇二年一學期）開學前，舉行一場藝術下鄉暨招生博覽會。

辦一場活動不簡單，不是嘴巴說說，指揮別人去做事就可以的，而是一定要自己付出行動；從籌備到完成，經過多少的討論、溝通……等，該如何去做宣傳？因為一個活動，如果都沒有人來參與，該活動就辦不成。活動要圓滿完成靠的是天時、地利、人和。「天公永遠疼惜憨人」，不計較，傻傻地去做，就會得到成效。

昨天的氣候是雨天，今天的氣候是晴天，趁著此晴朗的天氣，大家攜手一起來參與此項活動。感恩所有的夥伴，大家一早就來捧場，其中有位里民問我：

「我不知道有此社區大學，您們的社區大學在哪裏？」很高興有人注意到我們的

社區大學（新楊平社區大學），活動當日、現場有不少朋友報名，有付出必有收穫，此場次的活動是成功，加油！感恩！

後記：感謝玲玉主任、邱秋蘭、呂廷政老師、淑伶老師，她們四位，為活動而於前一天來佈置會場，及靖影其夫婿廖先生幫忙到校本部載旗子來佈置會場，感恩您們的付出，辛苦了！

9. 新楊平社區大學：影像中的生命故事第一堂課

時間：一〇二年三月四日

地點：楊梅埔心瑞埔國小

「電影賞析的課程」於本學期（一〇二年一學期）改為「影像中的生命故事」，於三月四日上第一堂課。大部份的學員都跟著我四五年，只要一上課就有聊不完的話題，如一部電影的呈現。

我們還是來個自我介紹：有位學員遠從新屋來，感恩！志工黃靖影的介紹：「有次唐校長說：『靖影您能跟著游老師電影走了那麼多年，就是您的名字的關係，難怪一走五年。』」班長慶貞說：「我的新家快蓋好，歡迎大家來寒舍一

遊，下學期來上課，就比較遠。」靖影說：「您可以星期日回來舊家住，星期一上完課再回去，當做度假。」大家異口同聲說：「對呀！」再來就是莊玉英介紹完，還來唱個客家戲曲，本學期的課程熱鬧，心動嗎？趕快加入我們的行列！

課程開得成功並不是筆者勵害，而是大家一起共同來經營得來，靠的是團結的力量，還有就是大家有心參與此課程！

「影像中的生命故事」課程，在此開啟第一堂課，未來能開花結果，再呈現一本書籍誕生，如二○○九年出的「走不完的電影」書籍一樣。

10. 新楊平社區大學：二○一三第十五屆社區大學全國研討會——社區大學與在地文化的創新

時間：一○二年五月十七日至十九日

地點：桃園縣平鎮市社教文化中心

二○一三第十五屆社區大學全國研討會，在桃園縣四所社區大學（桃園社區大學、八德社區大學、新楊平社區大學、中壢社區大學），加上平鎮市民大學，

大家共同努力、合作，於五月十九日圓滿畫下句點。感謝所有參與此項活動的朋友，有您們用心無怨無悔共同地付出，及大家熱絡地參與，活動才能圓滿完成。

在此三天活動的議題，最值得探討的是最後一場論壇：「社區大學繪製的高齡友善城市政策藍圖」，如社區大學全國促進會創會理事長顧忠華所歸納八大面向，涵蓋了：

（一）無障礙與安全的公共空間

（二）大眾運輸

（三）住宅

（四）社會參與

（五）敬老與社會融人

（六）工作與志願服務

（七）通訊與資訊

（八）社區及健康服務

所有長官們熱絡地討論，大家針對此問題「高齡老化來臨」如何繪製出「高齡友善城市」和應變措施，是值得所有社區大學夥伴們去探討及省思。

所有討論中有一點是：人的道德教育最重要，人老了，所有身體活動本來就比較慢，尤其是乘坐大眾運輸工具，有些司機見到老人家，故意過站不停，有一天您也會老；為什麼不將心比心，難怪有些高齡者不敢走出家門和大家互動，深怕跌倒了，需要別人來照顧。所以要高齡者從家中走出來，社區大學的課程要能吸引他們，最重要是安全問題，人不怕一萬，只怕萬一，安全問題一有閃失，終身遺憾，哪來終身學習，快樂學習。

感謝主辦單位，能設想到「高齡老化來臨」為所有高齡者來創造一座「高齡友善城市」，高齡者有福了。期待它的來臨，因為我們都會老。

11. 愛「午」讚──一○二年度暑假愛心午餐募款感言

時間：一○二年六月二十二日，上午八點至下午兩點

地點：平鎮市新勢公園廣場

幸福桃園愛「午」讚一○二年度暑假愛心午餐募款圓滿結束，感恩所有參與此次活動的各位夥伴，大家辛苦了！

感謝主辦單位給游麗卿參與此項活動（設攤）的機會，當下接到此項任務時，心中即開始籌思，設想該如何去做好此次的募款活動，第一目標就是回台北找好友來共襄盛舉，感恩！只要有愛心的夥伴，一定義不容辭的來參與，二話不說，從口袋拿出金錢來贊助此極富義的活動。雖然金額不多，有心最重要，其中一位好友捐了一萬兩千元。

有意義的活動不怕麻煩，要廣為宣傳及行銷，使更多的人知道，好事要傳千里，這樣活動才能辦得有聲有色，達到效果，否則就不要做。

省思：當您生活在富裕生活環境時，有沒想到有多少人生活在貧窮生活領域，請多散發出您的愛心及慈悲心，有心最重要。感恩！

12. 新楊平社區大學一〇二年一學期：埔心及富岡、老師、志工、班代聯誼感言

時間：一〇二年七月一日

地點：楊梅埔心瑞唐社區關懷據點

新楊平社區大學一〇二年一期結業典禮將在七月七日上午於埔心瑞埔國小舉行，在此因緣機會下，請有在埔心及富岡開課的老師們，把握此機會，利用此結

業暨招生博覽會的活動，好好去規劃如何使自己的班級人數往上衝，達到理想人數。

藉此次的聯誼機會，讓老師們能談談自己經營班級心得及感想，思考大家該如何同心協力去做好此次在埔心瑞埔國小結業暨招生博覽會的活動；新楊平社區大學無論老師班級經營方面，或是志工及班代學習領域心得感想，每一個人都很踴躍地發言表達出來，感恩大家來參與此次聯誼活動。

身為老師對於班級經營非常重要，學員還是喜歡與老師互動，無論是面對面的交談，還是電話的溝通，雖然是E化時代，電話的簡訊，會使學員沒有親切感，不要為了省下幾塊錢的電話費，喪失了一位學員的參與。博感情是老師和學員互動最好的方式，還有班級的志工及班代也是很重要的成員之一。

最後祝福各位老師開設班級的人數，都能達到令人滿意的成果。

13. 新楊平社區大學一〇二年度第一學期結業典禮暨招生博覽會：

低碳永續　樂學客庄

時間：一〇二年七月七日，上午八點至十二點

地點：楊梅埔心瑞埔國小

記得本學期四所社大的聯合開學典禮，地點新勢公園，猶如剛舉行完畢；光陰似箭，一眨眼又是學期的結束，當接到此次結業典禮又輪回埔心瑞埔國小舉行的訊息時，心中燃起「很感恩！」的念頭，要把握住此次的招生博覽會，因為埔心地區的學習風氣很弱，如何使社區里民從家中走出來互動，有待大家努力去宣傳。

當機會來臨時，把握當下，如何去進行？

開聯誼會議：

（1）請埔心區的老師、志工、班代，大家一起來聯誼開會，討論七月七日結業典禮會場的佈置，大家如何分工合作，達到最高的效率，開會結果、溝通達到共識；就是前一天會場佈置，可以請志願服務的國中生，來幫忙，搬桌椅，完

成給三小時服務基數。

（2）宣傳單於七月六日到菜市場去發放，告知社區里民，新楊平社區大學於七月七日要舉行，結業典禮及招生博覽會，請大家踴躍過來共襄盛舉。

活動圓滿完成，感恩太多人，有您們真好，您們能來共襄盛舉，是我們的榮幸，在此向您們一鞠躬說聲：「謝謝您們！」

14. 桃園縣新楊平社區大學：一○二年度標竿機構學習參訪活動三日行

時間：一○二年八月十八日（日）至八月二十日（二）

地點：宜蘭行健有機村、南澳自然田、赤科山農場、牛犁社區、雲山水夢幻湖

新楊平社區大學舉辦，一○二年度標竿機構學習參訪活動三日行，有此榮幸參與此活動。因為新楊平社區大學的特色是以農業及客家文化為主軸，此次的活動以農業為參訪重點。

雖然是E化時代，不要忘了我們的老祖先，為何能延續、傳承給我們，有些還是要回歸於大自然，天地、萬物都有它的宿命論。感恩此次參訪社區的工作人員用心地介紹，為何他們的社區如何能吸引到大家的注意及參訪；他們懂得行銷

（四）當掌聲響起、得獎了

1. 優良課程領獎感言

時間：九十九年一月十日

日子永遠是那麼美好的，我又得獎了，感謝新楊平社區大學給我如此棒的舞

疼愛、我們是一群有福報的人。

後記：回來碰到潭美颱風的來臨，大家都平安回到溫暖的家，感恩老天爺的

來，看的、聽的……等都能達到身、心、靈的境界。

強自己的不足處，無論任何一方面都是值得去學習。此趟參訪旅我又收穫滿滿回

想要進步就是多走出去參訪別人的運作，吸取別人的優點，修正自己的缺點，補

出去走走看看別人的世界，回到我們的世界，就知道如何調整我們的腳步，

一個人出一份力量，集眾人的力量，還是可以拯救我們生長的土地。

自己，使社會大眾能注意到他們，我們的土地已經生病，需要大家來拯救它，每

台，讓我開了「電影賞析」的課程，此課程不但得到非正規認證，而且還藝術下鄉，走透透去，廣結善緣，在來就是能於桃園縣社會教育協進會九十八年度教學觀摩，所舉辦的優良課程的參選中得到此獎項，此獎項的榮譽該歸功於共同參與此課程的學員，沒有她們的參與，戲就演不下去，而且課程的優點也不會呈現出來。有您們真好！謝謝您們！

再來就是我出的新書：「走不完的電影」，沒有「電影賞析」的課程，就不會引起我出書的動機，今天此本書也不會出版，幕後的推手很重要，唐主任、彩鸞老師……等，感恩您們的鼎力相助，此書的出版後，使我有機緣去參加研究所的考試，而很幸運地被錄取，承蒙健行（前清雲）科技大學、中亞研究所的所長傅仁坤教授及其他教授的關愛，能讓筆者以五十八歲的高齡進入此研究所就讀，感恩再感恩！

雖然未來就讀研究所的路走來會很辛苦，我相信只要努力、用心、信心、堅持、永不放棄，終會獲得最後的成功。胡適先生說：「要如何收穫、就要如何去栽！」加油！再加油！

2. 2010客家影像人才培育「為客家寫一首影像的詩」頒獎典禮感言

時間：一〇〇年一月二十九日

地點：台中縣山線社區大學

「客家影像人才培育頒獎典禮」，記得去年此時刻，才在竹北社大舉行，時間過得真快，輾轉一年又來臨，此次的頒獎地點於台中縣山線社區大學。新楊平社區大學，此次提兩部片子「船長、阿富」、「那真的不是我的菜」都入圍，結果最後頒獎宣佈得獎名次，「船長、阿富」得首獎，「那真的不是我的菜」得形式傑出獎及學習用心獎。

此時我們在現場參與的組員，心中有說不出的歡喜，因為所有的努力及付出還是有成果，我們這組是拍攝的是「那真的不是我的菜」，當在拍此片子時，感謝黃春源老師的指導及導演陳皇圭的用心，從每一道菜腳本的編寫及組員分配下去，由每位組員下去當演員拍出此記錄片，大家是如此的合作與配合，表現出優秀的團隊的精神。

感恩大家讓我有此機緣和大家一起上課及參與此項活動，原本想進了研究所

會沒有多餘時間和大家一起上此課程，結果還是把時間安排出來，每當大夥在討論此片子如何去拍，大家聚在一起的快樂感，是言語無法形容。

事情要成功靠著是大家的團結及堅持、永不放棄，還有每位夥伴們的向心力及不計較的心態，所謂「態度」很重要，希望我們這組的組員，大家能維持此團隊的精神，一直合作下去。

3. 新楊平社區大學開學典禮：三代同堂領獎感言

時間：一○○年三月五日

很榮幸被社區大學選出三代同堂領獎，感謝社區大學經常給我機會，成長自己，最重要是母親以八十四歲高齡，能踏出家門，走入社區大學，和大家共同一起學習，是值得欣慰的一件事情。

有心學習是最重要，無論年齡的高低，社區大學所開的課程，只要您有心去學習，每門課程您都可以選擇去學習。記得九十三年剛接觸市民大學，學習「影像讀書會」，當時，只是覺得看電影完和大家分享心得是一件很愉快的事情；沒有想到學習後，對於這塊領域，非常感興趣，最後竟然在社區大學開起「電影賞

析」的課程，由此擴展到社區放電影給里民欣賞，每場電影放映下來，見到里民反應的熱絡，覺得非常欣慰。

除了教學以外，個人還在社區大學參與「攝影的課程」，我經常想：「為什麼不拍自己的紀錄片」，那就要去上「攝影的課程」；凡走過必留下痕跡，尤其現在是E化時代。學習是「學無止境」，人生沒有休止符，除非您已經不能呼吸，躺在那兒。

社區大學不是只有高齡的學習者，只要您年滿十八歲以上都可以來參與，所以我的兒子也加入學習的行列。這就是所謂「三代同堂」的產生。

4. 新楊平社區大學「電影賞析」課程感言

時間：一○○年十一月一日

記得九十三年遠從台北來中壢參加陳彩鸞老師在平鎮市民大學所開的「影像讀書會」，沒有想到從此愛上了這個影像讀書會的課程。當九十七年遠從台北搬回中壢自己的房子居住下來，彩鸞老師說：「你可以自己獨當一面去開課」。就這樣一頭栽進此領域，而在新楊平社區大學開設此課程。

開此課程最大面臨挑戰是招生問題，在此人生地不熟的中壢，如何行銷我的課程，就要靠平常和人家的互動及所謂親和力。人與人之間靠著是誠信和尊重。

就這樣從原來的十位學員到現在的十五位學員，雖然成長不是很迅速，我相信只要你「堅持、永不放棄，用心努力地經營，最後一定會開花結果，勝利屬於自己」。

有人會說：「看電影，在家裏看就好，何必走入社區和大家一起看。」事實上，大家一起看電影的快樂感及觀後心得分享、討論的成就感，在家裏是享受不到，尤其每部電影如此扣人心弦，從影片中的喜、怒、哀、樂，正反映我們的人生，「人生如戲、戲如人生，你來演，我來看，大家哈哈笑。」如電影所演的一樣，如何扮演好你的角色，只有靠自己的努力及付出。傻人總有傻福，此課程從教室走出戶外，藝術下鄉，免費欣賞電影，每次放映完電影感觸特別多，尤其是到社區放映電影後，感觸又特別深刻，都有記錄在我的部落格「踩著雲彩、自由自在」，感恩大家的參與，使我的課程「電影賞析」於九十八年七月獲得國立師範大學「非正規認證」通過，又於九十八年十一月出了一本「走不完的電影」專書。

5. 新楊平社區大學「電影賞析」得到優良課程獎

時間：一○○年十二月四日

「堅持、永不放棄」是支持我課程「電影賞析」的原動力，感恩評鑑委員，肯定這門課程。這門課程從九十七年開課以來，走得非常辛苦，主要是靠著一步一腳印，腳踏實地的認真心態經營，還有信心很重要，相信「堅持、永不放棄」，最後的成功一定是屬於我的。

在此E化時代，每個家庭都有電視、DVD，可以欣賞電影，為什麼還要跑出去社區大學參與此「電影賞析」的課程。其實它是一門可以舒解壓力，談心、交朋友的課程，當大家欣賞完一部影片，把電影的感想，和大家一起分享，談天

最後以感恩的心，感謝新楊平社區大學給我如此棒的舞台，發輝我的專長，還有一路提拔我的貴人唐主任春榮及陳老師彩鶯，我的家人尤其是我的老公，每次放映電影就要幫忙提投影機，又支持我去讀研究所。從九十七年一路走來，最要感謝是支持我開設此課程的學員，沒有您們的參與，就沒有此課程的存在，在此向您們行深深一鞠躬，「有您們真好！」，致上最大的感謝。

說地，樂趣由此產生，快樂人生在此，這樣的人生是彩色的，哪會有憂鬱症產生。到社區和社區里民互動，鼓勵社區里民從家中走入社區參與活動，見到社區里民欣賞電影完的快樂感，值得安慰，能為別人服務，是一件快樂的事情，「人生以服務為目的」。

此行列。

後記：感恩新楊平社區大學，給我此舞台，肯定我，及學員的熱忱參與，支持此課程。不是我最棒，是您們大家的關愛、鼓勵及支持，給我最富有的精神鼓勵，感謝大家，我會繼續努力經營此課程「電影賞析」，歡迎有興趣的朋友加入

6. 新楊平社區大學電影賞析得獎感言：
榮獲桃園縣政府教育局一○○年優良課程優等獎

時間：一○○年十二月三十一日

感恩再感恩，沒有新楊平社區大學的舞台及學員的參與，此課程也不會存在，不是我棒，而是大家給我機會來學習，才能獲得此獎項，在此向所有支持此課程的夥伴們一鞠躬，並說聲：「謝謝您們！」

當九十七年第二學期開此課程時，走得非常辛苦，因為本身是出生於台北市，所有認識的人都在台北，在此人生地不熟的中壢，該如何行銷自己，要依靠當年在幼稚園招生的本領，就是臉皮要厚，見到人就說：「我要開一門影像閱讀的課程，就是來看電影後，大家一起來分享影片的情節」，首先是由活動教室開起，到九十八年轉到楊梅埔心瑞埔國小。

九十八年此課程得到非正規認證，而改「電影賞析」的名稱，於同年出一本「走不完的電影」著作，在此時考上清雲科大中亞研究所，目前是研究生，明年論文提報出去，就拿到碩士文憑。

九十九年是我藝術下鄉場次最多的一年（十一場），憑著傻勁，免費藝術下鄉去放電影，造福社區里民，不但沒有車馬費領，還要自掏腰包，去購買公播版的影片及走入社區放電影的投影機（約四萬元）的價錢，今天不是錢的問題，而是能到社區和大家廣結善緣，見到社區里民來欣賞電影的快樂感，也就是我們的快樂！鼓勵里民從家中走出來社區和大家互動，談天說地的快樂，我們來放電影的目地就達到。

一〇〇年是值得慶祝的一年，此電影賞析先參加「桃園縣社會教育協進會一

○○年社區大學優良課程評選」榮獲優等獎，再來進軍「桃園縣政府教育局一

○○年優良課程評選」，獲得優等獎，雖然在參賽的過程是辛苦的，能得此獎項

是對於學員最好的回饋，因為此課程得到大家的肯定，無怨無悔的付出，不求回

報，心中是踏實，「人生如戲，戲如人生，你來演，我來看，大家哈哈笑！」。

後記：首先要感謝我的志工「黃靖影」，從九十八年至今一直做我影像閱讀

的志工，每次藝術下鄉，均獲得他們夫妻倆的全力支持，不是從家中搬椅子到會

場，就是在現場幫忙佈置，感恩他們夫妻兩人。還有一路提拔我的唐校長春榮及

指導老師陳老師彩鸞，最後是支持我的學員，其實幕後最大的功勞者是我的家

人，尤其是我的丈夫（陳茂焜），不是幫我提投影機，就是一路支持著我，不放

棄，堅持走下去，還支持我讀研究所。點點滴滴在心中，感恩大家，電影賞析會

繼續走下去，誠如我的書名：「走不完的電影」！

最後祝大家在新的一年，平平安安、健健康康、快快樂樂、家庭美滿幸

福！好運跟著來！

7. 桃園縣社區大學聯合開學典禮一○二年樂學、珍環躍滿分優良教師得獎感言

時間：一○二年三月九日

地點：平鎮市新勢公園

當被提名為優良課程教師時，心中百感交集，記得要開此影像（電影）讀書會課程時，尤其是學術的課程，又是電影課程，有人會說：「看電影在家看就好，為何要走入社區呢？」一路走下來的辛酸到至今的開花結果，不是言語所能形容。

靠著是自己的傻勁、堅持永不放棄，提著投影機，走入各鄉鎮放映電影，一步一腳印，不計較來欣賞電影的人數是多少，只要有人來看電影，就很感謝，還自掏腰包，買獎品贈送，感恩他們來捧場；及唐校長春榮和一群好友的支持、鼓勵，只有這樣深耕社區、藝術下鄉，達到服務社區與里民互動，增加彼此的感情，對於此課程的認可及肯定。

最後要以感恩的心，感謝新楊平社區大學給我舞台，感謝支持我的夥伴們，如果沒有您們的參與，課程也開不成，哪來優良課程，此份獎項歸功於大

家，感恩在感恩，有您們真好！

新楊平社區大學給我的評語

以影像豐富人生──新楊平社大游麗卿老師

若說終身學習是一種態度，或說以終身學習豐富人生，新楊平社大的游麗卿老師絕對是最佳寫照！在近六十的年紀裏，純粹為了充實自己，她完成了研究所的課程，得到了碩士學位；在生活上，您可以感受她的一股衝勁，讓人覺得每天都是多采多姿！

在社大要開學術課程已屬不易，又是影像（電影）讀書會課程，常有人會揶揄說：「看電影在家看就好，何必走入社區呢？」，她就是憑著是自己的傻勁、堅持永不放棄，提著投影機，走入各鄉鎮放映電影，一步一腳印，不計較來欣賞電影人的多少，只要有人來看電影，就心存感激，還自掏腰包，買獎品獎勵優秀

學員；她認為唯有這樣深耕社區、藝術下鄉，做好服務社區與里民互動，增加彼此的感情，才能獲得認可與肯定。

另外值得一提的是，游老師的課程都是「一人開課兩人服務」，筆者夫婿陳茂焜從司機、搬運、照相等無所不包，他認為妻子的衝勁、行動感動了他，除了讓生活更充實，他還自我解嘲說可以趁此減肥呢！

全心投入、感恩奉獻，是游老師的開課理念；大家可以在「影像中的生命故事」、「老街溪河川電影院」學員口中，感受她的耕耘，正綻放著一朵一朵美麗的花朵！

得獎了

一〇二年三月九日是值得留念的日子，當我從吳局長林輝手上接到特殊優良獎狀時，心中的喜悅是言語無法形容，多年來在新楊平社區大學所耕耘的課程，終於獲得肯定。

感恩再感恩，要感謝的人太多了，感謝新楊平社區大學給我這麼棒的舞台，

及參與我課程的學員、我的家人，一路支持、鼓勵我的好夥伴，還有一路提拔我的唐校長春榮，指導老師：陳老師彩鸞，謝謝您們，有您們真好！

新楊平社區大學每位老師都是優秀，我只是比您們早拿到此獎項。上午參加完開學典禮，下午去參加一年一度的教師研習，不出所料又是我上台報告：「關於我的課程如何走入社區和里民互動」，當機會來臨，要把握住。人生有學習不完的領域，「樂活的學習、珍環躍滿分」，是我今天參與活動最好的寫照。

二、學員心得分享

（一）那山、那人、那狗觀後感

學員／許秀霞

第一我對片名即興起很大的共鳴，簡單明瞭，全片就由片名一一勾起影像，我喜歡單純真情流露的動人佳片，此片也贏得中國電影最高榮譽、金雞獎兩項肯定。

父子倆徒步在壯闊的山林，清翠的田野間，展開對彼此的認識和瞭解，年輕的兒子終於知道數十年來，父親郵差工作的辛苦與意義。老鄉郵員也體會二十多年來，妻子終日等待的無奈和兒子長大的驕傲，一幅幅美麗的畫面，一串串人性

的感動。

當然溫馨影片中，在我腦海裏一直對這現實的生活，沒有高鐵、沒有捷運系統、沒有電腦、沒有網路，沒有這麼多的五光十色的躁音，沒有Rock沒有Rap，但卻重重打動每個人的心，卻從寧靜的山林裏、淬煉人性的真締，人生的智慧也就這樣默默潛移默化。

九十八年十二月二十一日

老師的回饋

此影片中的溫馨感人畫面，使欣賞者猶如深入奇境，父子的親情，孩子長大後，才深深體會，父親的工作是如此辛苦。因為鄉村交通不發達，靠著是人力。可是人與人之間的互動，是溫馨，親切，互相關懷，值得我們學習。

（二）電影與我

學員／徐義欽

我從小就很喜歡看電影，參與游老師的課程，我從中又欣賞了許多電影。每一個學期我們都欣賞不同的電影，有教育、環保、勵志……等不同影片外，大家除了欣賞外還會討論劇情，為何此影片的劇情如此悲哀，沒有快樂地收場，所以我們的生活是要快樂而不是悲哀，要有正向思考，不要有消極的想法。

從電影中我們可以欣賞到喜怒、哀樂及酸、甜、苦、辣的情節。人生如戲、戲如人生，看戲是傻，您認為呢？

一〇一年十二月三十日

老師的回饋

感恩義欽學員來參與此電影賞析的課程，觀賞電影不但可以舒解壓力，還可以結交到許多朋友，大家一起觀賞影片，一起分享影片中的喜、怒、哀、樂情

節。當你欣賞到喜劇時，哄堂大笑的快樂感，是金錢買不到，還有影片中，劇情的描述猶如在我們生活中，我們當下要如何處理，大家可以一起來討論、分享，達到身、心、靈的境界。

（三）影像中的生命故事課程

學員／愛心

仲夏的清晨，悅耳的蟬鳴，喚醒了沉睡中的人。那嘹亮的蟬聲，從清晨歌唱到日暮只為尋找生命中的伴侶。仲夏的夜裏，小青蛙国国国的唱著美妙的音符，在月光悄悄的來臨時，伴隨著小蟋蟀、螽斯先生的歌聲，譜下美妙的樂章，訴說著尋找生命中情愫的期盼。在月夜裏，黑暗的草叢間閃爍著一明一滅螢火蟲的亮光，更訴說著尋求伴侶的痴心，在寂靜的月夜裏呈現出一幅感人追求愛情的執著情懷，是唯美的夜景。

在影像教育生命故事課程中，「最後十二天生命之旅」的主角奧斯卡用他僅剩的十二天生命裏活出精彩美麗的回憶。宇宙天地萬物在愛的軌道裏循環著，

地球在春夏秋冬的洗禮中變化出——優美景緻，人類也隨日出日落活出美麗的一天，生命的可貴不在於長短，而在於精彩的過程，生命的價值更不在於擁有什麼；而在於是否真心感動過

蝴蝶一生有其成長階段，直到最後的羽化，人類的生命也有成長階段，每個階段裏也都有不同的使命和需求。「從出生到死亡」在情感方面需要父母、兄弟姊妹、朋友、師長、情人、和上帝的情感支持……。擁有著豐富燦爛的「愛與關懷」，逐漸成長茁壯，直到能回饋社會。人類對情感的需求中，以對「情人感情」的需求為生命追求中最在意的情感，执子之手，與子偕老。聖經上說：「女人是男人身上的肋骨。」當情人的心靈結合時，就連上天的七夕情人橋也再現彩虹，相愛的兩個人，一顆心就這樣的為地球、為宇宙創造出生命奇蹟，生生不息的生命延續，愛的延續，無限讚嘆愛情的美麗。

宇宙天地萬物的生命都有其旅程，人類的生命也是如此；生老病死，喜怒哀樂。支持人類最初的「生命動力」則是父母，孩子在父母無私的愛裏得到支持、包容和關懷，充滿著成長的力量和自信，使得能選擇出最適合自己的人生道路和目標方向。人生的旅程有起有伏，父母永遠支持、永不放棄、永遠相信，陪伴著

孩子渡過如波浪一波接著一波的黑暗期，直到柳暗花明的來臨。「最後十二天生命之旅」的主角奧斯卡的父母親，在其情緒沉溺在憂愁與煩惱的低潮期，不放棄的親子互動、談心、價值觀的溝通，讓奧斯卡勇敢面對生命中的惶恐，以感恩、善解、知足的心從新面對生命中病魔纏身的痛苦。

真正的朋友是知道你不完美還關心著你的人，朋友給我們鼓勵，朋友彼此分享了生活中的悲、苦、喜、樂點滴，是精神支柱、相互肯定、相互信任、相互理解；因此也要相互的珍惜朋友之間的友誼；失去好朋友的支持是會終生遺憾的，也是生命中的一大損失。影片中紅衣女郎則扮演著朋友的角色，給奧斯卡支持、鼓勵，讓奧斯卡勇敢面對生命中極致痛苦的磨難。

生命的過程是喜是悲，取決於您的心，取決於您對上帝或佛祖的依靠和信賴。上帝希望人類的生命更加的幸福喜悅，希望人類在愛裏相親相愛；佛祖相同的也希望人人都有慈悲心，讓世間人的痛苦降至最低，對上帝或佛祖的祈求其實也是對自我內心深處的對話，對自我的省思和情緒的治療。影片中奧斯卡因依靠上帝得到了面對病魔的寧靜，珍惜了僅剩的十二天，活出生命中的感動。

親愛的朋友，我深深相信，我是個幸福的人兒，我確信百花因我而綻放，我確信我的父母、朋友都是佛祖的化身。感恩影像生命課程游麗卿老師給我們的關懷指導，我更確信游老師是觀音菩薩的化身，那麼的慈悲，那麼的謙虛，不斷的引導我們、開闊我們的胸襟、改變了我們的思維和智慧，讓我們樂觀、進取、慈悲，迎接生命中的每一天。

游麗卿老師，我們敬愛您。

一〇二年八月四日

老師的回饋

感恩愛心學員參與此影像中的生命故事課程，如愛心所說：生命的可貴不在於長短，而在於精彩的過程，生命的價值更不在於擁有什麼，而在於是否真心感動過。

生命是否精彩靠您自己來掌舵，當面臨死亡時，能把握當下，放下一切，而求解脫，是非常不容易做到，如何學著放下，唯有靠平常的修行，才能達到此境界。

也就是「身、口、意」要清，不要有雜念，還有要去除「貪、嗔、癡」不容

易做到，大家一起努力，加油！

第五篇

談笑蒼海的人生

一、滄海一聲笑

演唱：許冠傑

作詞：黃霑

作曲：黃霑

滄海一聲笑，滔滔兩岸潮，

浮沉隨浪只記今朝。

蒼天笑，紛紛世上潮，

誰負誰勝出天知曉。

江山笑，煙雨遙，

濤浪淘盡紅塵俗世幾多嬌。

清風笑，竟惹寂寥，

豪情還勝了一襟晚照。

蒼生笑，不再寂寥，

豪情仍在痴痴笑笑。

啦⋯⋯

這首是電影笑傲江湖片頭曲，由許冠傑飾演瀟灑不羈的浪子令狐沖，葉童飾演岳靈珊，關之琳飾演任盈盈，袁潔瑩飾演藍鳳凰。

〈滄海一聲笑〉的解讀

〈滄海一聲笑〉，滄海是指一望無際的大海，而一聲笑是指笑聲，我認為滄海是世上無窮無盡的煩惱，這些煩惱包括生離死別，爭名奪利等。一聲笑是指笑聲是看透了世上的一切，悟透了一切後有感而發的，以一笑解煩惱。

歌詞首段的「滄海一聲笑，滔滔兩岸潮，」中，「滄海」和「一聲笑」的主語位置非常玄妙，可以是滄海，也可以是一聲笑。「滄海一聲笑」按字面很難解釋，其實看完電影，心中應該會有一股豪邁之氣，想想人生一世，貪圖富貴，權利，武功，到頭來失去所有，一場空，還不如享受人生的快樂，滄海一聲笑，我的理解那是一種境界，滄海象徵著大千世界，喜怒哀樂及無盡的欲望，那個笑聲是看透了，悟透了一切後有感而發的，透著豪邁與一絲嘲笑。「滔滔兩岸潮」中白浪滔滔，歌詞中是指連綿不斷的世俗煩擾。如白浪一樣，一浪接一浪，永無止盡。

兩岸其實在歌詞中指正與邪。世上的正與邪誰能去分清楚？電影中曲陽與劉正風好一正一邪，他們結為好友，他卻為正道所不恥，但可以不同時發生。「浮沉隨其實可以共存，滄海與兩岸這兩個意象可以並存，看透了世事一般，輕舟隨浪升降。代浪，只記今朝。」人生在浪裏浮浮沉沉，如看透了世事一般，輕舟隨浪升降。代表人生際遇隨波逐流，不必執著。而只記今朝代表只記得今天的逍遙自在。這是一種灑脫人生觀的表現。

「蒼天笑，紛紛世上潮，誰負誰勝出，天知曉。江山笑，煙雨遙，濤浪淘盡紅塵俗事幾多嬌。」這幾句歌詞富有詩意，用詞華麗。蒼天笑是指蒼天，上天都

在笑看世人在紅塵中尋找煩擾。紛紛世上潮是指世上紛紛的煩擾。現實社會中，每一天都重演著悲歡離合，爭名奪利之事，世人都覺得麻木了，而上天就笑看著世間的煩惱。這真是帶有一點黑色幽默的意味。「誰負誰勝出，天知曉」歌詞反映了世上真正的勝負？誰能做出判斷，有得必有失。世人難以去判斷。故此就交通給上天來做裁判。社會上的是非黑白根本都是主觀上的判斷，每個人都帶著自我的價值觀去審理事物，對錯只是建立在自己的利益之上。所以只有上天才能知道真正的勝負。江山笑，煙雨遙，濤浪淘盡紅塵俗事幾多嬌中，江山笑是指風雨擊落在江山的土地與事物上時，發出了聲音。煙雨遙是指像煙霧那樣的細雨飄蕩著。歌詞中的煙雨表示著是非善惡的朦朧。濤浪淘盡紅塵俗世幾多嬌‥‥濤浪淘盡英雄對對「滔滔」、「誰勝誰負」的否定，爭名奪利，最後也只是給白浪蓋盡。

其中浪淘盡是借用於蘇軾〈念奴嬌赤壁懷古〉大江東去，浪淘盡，千古風流人物。故壘西邊，人道是，三國周郎赤壁。其實整首歌詞的意境與〈念奴嬌赤壁懷古〉有點相似，如大江東去，浪淘盡，千古風流人物‥‥一時多少豪傑‥‥人生如夢和滄海一聲笑，滔滔兩岸潮‥‥濤浪淘盡紅塵俗事幾多嬌‥‥濤浪淘盡紅塵俗事幾多嬌‥‥兩首詞的意境都帶有看透人生世俗之事，都表達了一種灑脫的人生觀。

歌詞中的「清風笑，竟惹寂寥，豪情還賸了一襟晚照。」，清風在古人稱脫世俗的人為清風。即具有高尚品格的人。清風笑是對前面江山笑，蒼天笑的回應。這一笑，是無奈的笑，無人回應，因此只有寂靜。豪情是指俠士，性情上的瀟灑。賸：與剩相通。晚照指夕陽。大俠的身影在向晚日照的輝映裏，意象是動人地優美。但豪情與晚照相對比，確帶有孤單與悲涼。只有自己看透了世事，眾人皆醉我獨醒，此情誰訴？這句歌詞的布景有一點蒼涼。最後尾段的歌詞「蒼生笑，不再寂寥，豪情仍在癡癡笑笑。啦。」回應了整首歌，其中，蒼生笑指眾生都在笑看世俗紅塵，天下皆笑，寂靜不在。蒼生笑回應了之前意象：看吧，蒼天笑；看吧，江山笑；看吧，清風笑；連蒼生都在笑！它們笑得如此灑脫，如此自然，自由而又無拘無束。滄海一粟的我們，又何必自尋煩惱。癡癡笑笑，字面意思解傻笑，大俠得一知已，相忘江湖。（江湖二字，拆開來是三江五湖。）這種但二字組成一詞，則涵義多矣。行走江湖，舊指禪者雲遊四方參禪悟道。）這種傻笑是心情展露在顏面之上，自然是忍不住真實的笑意。啦表示喜悅、讚歎。由心而發的真性情：逍遙自在，不拘於世俗紅塵之中。

《笑傲江湖》的主題曲《滄海一聲笑》中，寫出了知音那種生死只見肝膽相

照的氣魄和品性。也表達詞人灑脫傲世的人生觀。

（以上摘自奇摩網站）

從以上的歌詞反應出人的一生，值得我們來省思。每一個人的人生，都不一樣，喜、怒、哀、樂跟隨著你，人生的精彩靠著你自己來掌舵，如一艘大船，隨風浪而漂於大海，起起浮浮，何時停止呢？就在你停止呼吸的那一刻時，此艘船就停止，你人生的一齣戲也演完了。此時此刻，你就知道自己在這一生，演著如何？唯有自己最清楚。

二、夕陽伴我歸

演唱：陳淑樺

作詞：羅義榮

作曲：羅義榮

夕陽已染紅了大地，我正在回家的路上

我趕著路路在追我，修長的身影伴著我

燦爛的彩霞在微笑，溫暖我寂寞的心窩

只見那背後的景物，一一似向我道再見

當夕陽西下的時候，留下了一片片紅霞

讓眼波交織的光芒，伴我腳步聲回到可愛的家

我們經常會說：「夕陽無限好，只是近黃昏。」人的一生也是一樣，當你的生命受到威脅，宣布你只有能活十二天時，你能做什麼？

如電影「最後十二天的生命之旅」，對奧斯卡來說，生命最後的日子裏，世界不再灰暗，而是明亮，在寒冷的冬天裏，反而增添了許多光彩和溫暖。」見到夕陽雖然美麗，可惜接近黃昏，一天美好的時光，將結束，你把握住當下嗎？珍惜過了今天，明天又將如何？未知？人生無常，現在和你有說有笑，明天就在也不能和你談天說笑。

以「滄海一聲笑」及「夕陽伴我歸」兩首歌詞，作為談笑蒼海人生是最好的寫照，親愛的朋友你認為呢？感恩您們，您們都是我生命中的貴人，使筆者（游麗卿）一直往前衝，很有自信地，相信生命是無限好，人生永遠是彩色，沒有黑白！

三、編後語　有您們真好

《電影饗宴——生命中的故事》專籍，能以最短的時間完稿，要感恩幫此專書《電影饗宴——生命中的故事》寫序的唐校長春榮、傅所長仁坤、閔教授宇經、陳理事長彩鸞，校稿的司其元、張慈芬，提供小人物小故事的駱素珍、徐義欽，心得分享的許秀霞、愛心，插圖的田明穎有您們真好！幫筆者一起完成此專書，盼此專書能引起閱讀者的共鳴，珍惜生命、善待自己，做自己的主人，掌握自己的人生，自己的人生永遠是彩色，而不是黑白。

最後還是要感謝筆者後面的推手：筆者的家人游李昭玉、陳茂焜、陳玠吉、陳瑞娟，好友陳姣伶教授、徐慧芳教授、蕭櫻蘭園長、曾碧蓮、陳彩微、黃綉琴、邢毓怡、林育慧、林惠育、陳秀惠、陳美慧、薩素琴……等不勝枚舉，新楊

平社區大學的夥伴，桃園影像教育協會的夥伴，及台北大安社區大學東方校區的夥伴，有您們真好！

美學藝術類　PH0124　SHOW藝術25

電影饗宴
──生命中的故事

作　　者 / 游麗卿
指導單位 / 桃園縣新楊平社區大學、桃園縣影像教育協會
責任編輯 / 林泰宏
圖文排版 / 詹凱倫
封面設計 / 秦禎翊

發 行 人 / 宋政坤
法律顧問 / 毛國樑　律師
出版發行 / 秀威資訊科技股份有限公司
　　　　　114台北市內湖區瑞光路76巷65號1樓
　　　　　電話：+886-2-2796-3638　傳真：+886-2-2796-1377
　　　　　http://www.showwe.com.tw
劃撥帳號 / 19563868　戶名：秀威資訊科技股份有限公司
　　　　　讀者服務信箱：service@showwe.com.tw
展售門市 / 國家書店（松江門市）
　　　　　104台北市中山區松江路209號1樓
　　　　　電話：+886-2-2518-0207　傳真：+886-2-2518-0778
網路訂購 / 秀威網路書店：http://www.bodbooks.com.tw
　　　　　國家網路書店：http://www.govbooks.com.tw

2013年11月　BOD一版
定價：250元
版權所有　翻印必究
本書如有缺頁、破損或裝訂錯誤，請寄回更換

國家圖書館出版品預行編目

電影饗宴：生命中的故事 / 游麗卿著. -- 一版. -- 臺北
　市：秀威資訊科技, 2013. 11
　　　面；　公分. -- (美學藝術類；PH0124) (SHOW藝術；
25)
　BOD版
　ISBN 978-986-326-201-5 (平裝)

　1. 電影片　2. 影評

987.83　　　　　　　　　　　　　　　　102021041

讀者回函卡

感謝您購買本書，為提升服務品質，請填妥以下資料，將讀者回函卡直接寄回或傳真本公司，收到您的寶貴意見後，我們會收藏記錄及檢討，謝謝！如您需要了解本公司最新出版書目、購書優惠或企劃活動，歡迎您上網查詢或下載相關資料：http:// www.showwe.com.tw

您購買的書名：＿＿＿＿＿＿＿＿＿＿＿＿＿＿＿＿＿＿＿＿＿＿＿

出生日期：＿＿＿＿＿年＿＿＿＿＿月＿＿＿＿＿日

學歷：□高中 (含) 以下　　□大專　　□研究所 (含) 以上

職業：□製造業　□金融業　□資訊業　□軍警　□傳播業　□自由業
　　　□服務業　□公務員　□教職　　□學生　□家管　　□其它＿＿＿

購書地點：□網路書店　□實體書店　□書展　□郵購　□贈閱　□其他

您從何得知本書的消息？

　　□網路書店　□實體書店　□網路搜尋　□電子報　□書訊　□雜誌

　　□傳播媒體　□親友推薦　□網站推薦　□部落格　□其他＿＿＿＿＿

您對本書的評價：(請填代號　1.非常滿意　2.滿意　3.尚可　4.再改進)

　　封面設計＿＿＿　版面編排＿＿＿　內容＿＿＿　文／譯筆＿＿＿　價格＿＿＿

讀完書後您覺得：

　　□很有收穫　□有收穫　□收穫不多　□沒收穫

對我們的建議：＿＿＿＿＿＿＿＿＿＿＿＿＿＿＿＿＿＿＿＿＿＿＿

＿＿＿＿＿＿＿＿＿＿＿＿＿＿＿＿＿＿＿＿＿＿＿＿＿＿＿＿＿＿＿

＿＿＿＿＿＿＿＿＿＿＿＿＿＿＿＿＿＿＿＿＿＿＿＿＿＿＿＿＿＿＿

＿＿＿＿＿＿＿＿＿＿＿＿＿＿＿＿＿＿＿＿＿＿＿＿＿＿＿＿＿＿＿

11466
台北市內湖區瑞光路 76 巷 65 號 1 樓

秀威資訊科技股份有限公司　　　收
BOD 數位出版事業部

..

（請沿線對折寄回，謝謝！）

姓　　名：_____　年齡：_____　性別：□女　□男

郵遞區號：□□□□□

地　　址：_____

聯絡電話：(日)_____ (夜)_____

E-mail：_____